家庭美術館／美術家傳記叢書

鐵焊·超越
高燦興

鄭芳和／著

國立台灣美術館 策劃　藝術家 執行
National Taiwan Museum of Fine Arts

照耀歷史的美術家風采

「家庭美術館——美術家傳記叢書」於民國八十一年起陸續策劃編印出版，網羅二十世紀以來活躍於藝術界的前輩美術家，涵蓋面遍及視覺藝術諸領域，累積當代人對前輩美術家成就的認知與肯定，闡述彼等在我國美術史上承先啟後的貢獻，是重要的藝術經典。同時，更是大眾了解臺灣美術、認識臺灣美術家的捷徑，也是學子及社會人士閱讀美術家創作精華的最佳叢書。

美術家的創作結晶，對國家社會以及人生都有很重要的價值。優美的藝術作品能美化國家社會的環境，淨化人類的心靈，更是一國文化的發展指標，而出版「美術家傳記」則是厚實文化基底的重要工作，也讓中華民國美術發展的結晶，成為豐饒的文化資產。

Artistic Glory Illuminates History

In order to organize the historical archives of Taiwan art, *My Home, My Art Museum: Biographies of Taiwanese Artists*, a consecutive series that recounts the stories of various senior artists in visual arts in the 20th century, has been compiled and published since 1992. Accumulating recognition and acknowledgement for their achievement and analyzing their contributions to the development of art in our country, it is also a classical series of Taiwan art, a shortcut to understand the spirit and Taiwanese artists, and a good way for both students and non-specialists to look into the world of creative art.

Art creation has important value for the country and society from which it crystallizes, and for the individuals who create or appreciate it. More than embellishing our environment and cleansing our minds, a fine work of art serves as an index of the cultural status of a country. Substantiating the groundwork of our cultural progress, the publication of these artist biographies consolidates the fine arts development in the Republic of China, turning it into a fecund cultural heritage.

目 次

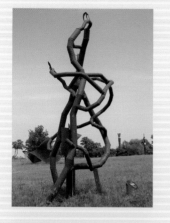

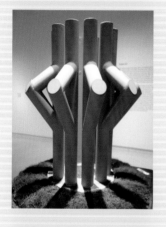

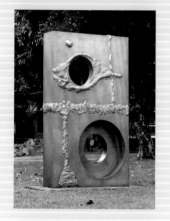

附錄

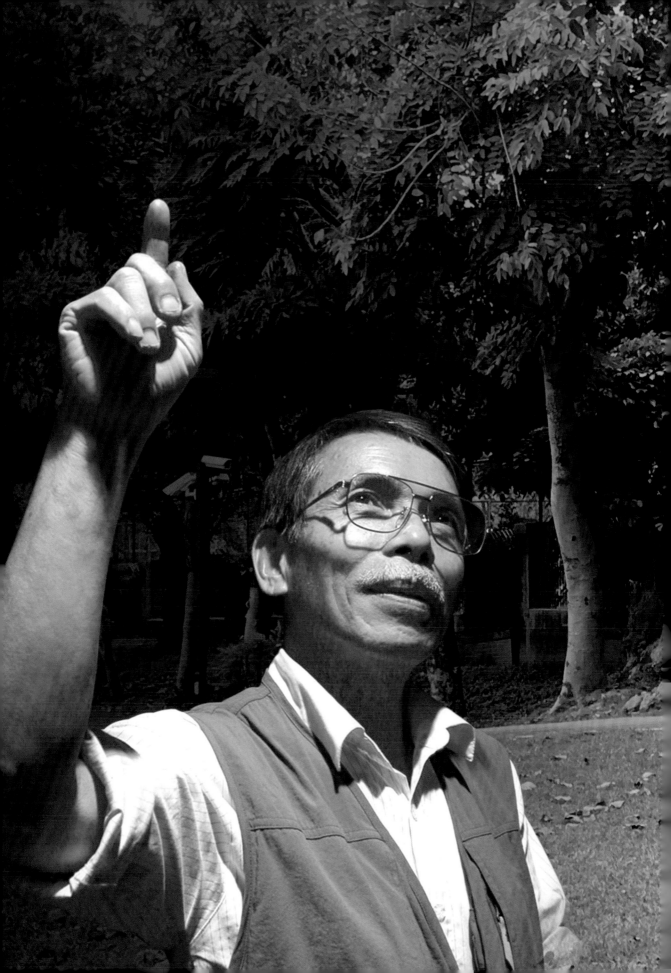

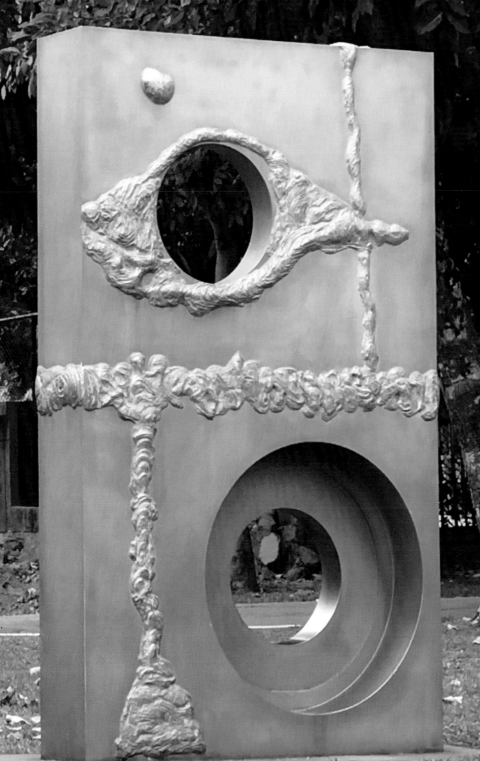

高燦興與國立臺灣美術館典藏的戶外雕塑作品〈日中日〉。（吳心如組圖製作）

一、鋼鐵世家，家道中落

1945年對世界而言，是一個現代世界誕生在滿目瘡痍，歐亞一片廢墟之中的關鍵年代。
1945年高燦興誕生於二戰末期美軍大轟炸後的臺北城，家中經營鋼鐵企業，從小在鋼索堆中嬉戲。好景不常，五歲母親病逝，小學時父親生意失敗，家道中落。及長，進入臺灣省立臺北師範學校普通師範科就讀，畢業後成為一位美術老師；他讓學生充分自由彩繪、發揮想像力，深受學生愛戴。

[右頁圖]
高燦興　青年頭像　1971　石膏、大理石　高46cm

[下圖]
高燦興（後排右1）全家福。

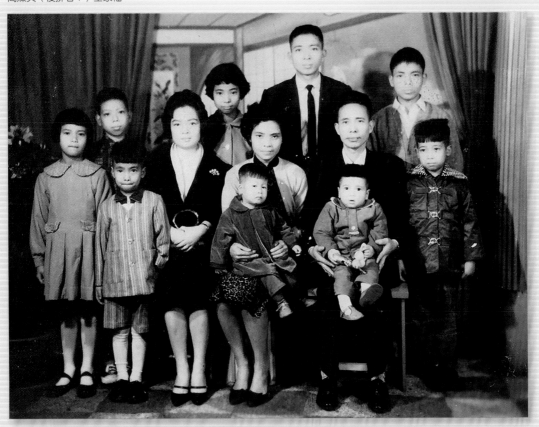

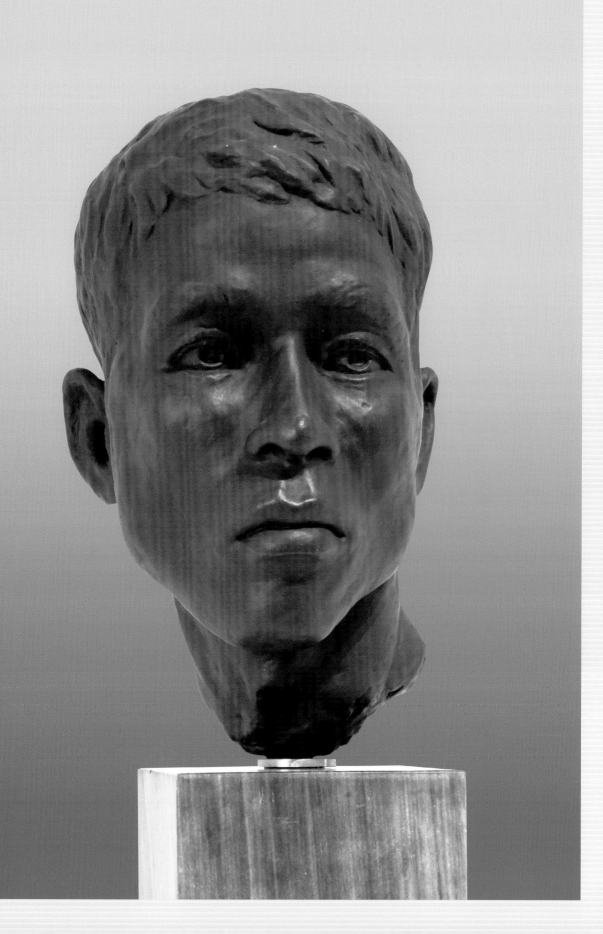

關鍵1945，誕生於美軍大轟炸的臺北城

1945年5月31日對身在臺北的人民而言，不是一個虛幻的時間刻度。臺灣雖是日本的殖民地，慶幸的是，當太平洋戰爭爆發後，它不曾淪為戰場，只是作為日本揮軍南進之路的臺灣，卻慘遭以美軍為首的盟軍狂肆地進行「戰略轟炸」。許多老臺北人對於1945年那場炸彈如雨般落下的「臺北大轟炸」，都認為是驚心動魄、史前無例的災難。

5月31日當天早上十時左右，忽然成群的B-24轟炸機，三架一組，低空輪番轟炸臺北，直到下午一時才揚長而去，短短的三個小時，美軍已完成出動一百一十七架重型轟炸機，落下三千八百枚炸彈的空襲任務，臺北全城在熊熊烈焰中燃燒，市民驚恐地竄逃，消防車、救護車的警鈴聲響徹雲霄。當晚，美國軍機又飛到臺北上空，投下的照明彈，使臺北的黑夜意外光明。當日死亡人數高達三千多人，有數萬人受傷，死傷十分慘重。

高燦興　臺灣　1996　銅
26×90×18m

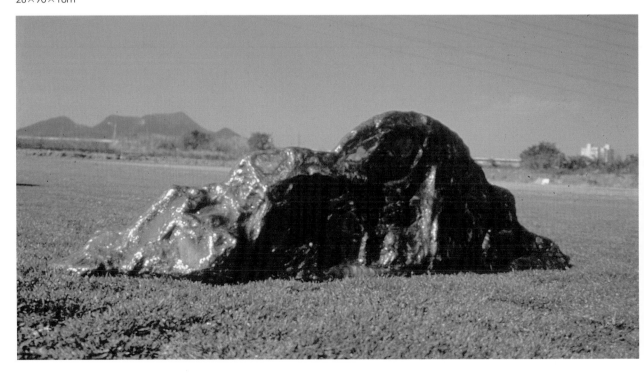

這場臺灣史上最大規模的空襲，首當其衝遭到數枚燒夷彈擊中的是臺灣總督府（今總統府），象徵最高權力的總督府被炸得正門左側崩塌；此外，臺北帝國大學醫學部附屬病院（今臺大醫學院附設醫院）、臺北車站、鐵道大飯店（今新光大樓）、臺灣總督府熱帶醫學研究所（今教育部）、臺灣總督府廳舍（今國家圖書館）、臺北州立第二高等女學校（今立法院）、臺北高等法院及地方法院、臺灣銀行本店（總行）等諸多官署廳舍不是全毀就是半毀，甚至北一女、成淵中學、建國中學、艋舺龍山寺斷斷續續也慘遭波及。

　　臺北大浩劫的四十一天後，7月11日，高燦興出生在臺北市重慶南路，前一天美軍還在高雄左營的油庫進行轟炸。高燦興出生在仍遭美軍轟炸、烽火連天的臺灣，距離日本投降的8月15日，尚餘三十五天，是否火已在他身上留下「胎記」，注定他這一世要與「火」舞動一生。

　　在戰前與戰後邊際點出生的高燦興，排行老三，父親高堁和母親高陳扁。他出生在臺北慘烈的戰末空襲時，由崩毀廢敗，在一堆瓦礫中浴火重生的交鋒時刻，他的人生視境也由戰前滲透到戰後。

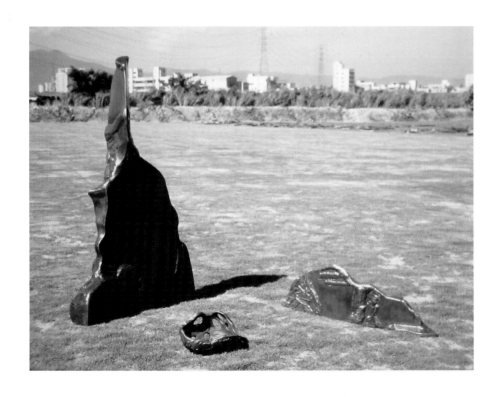

高燦興　臺灣海峽　1996
不鏽鋼　52×22×91cm、
62.5×15×20cm、
17×14×9cm
高雄市立美術館典藏

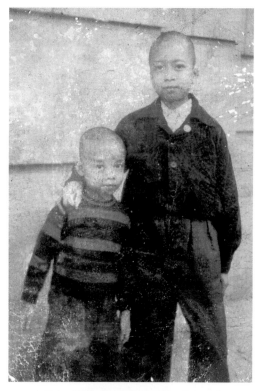

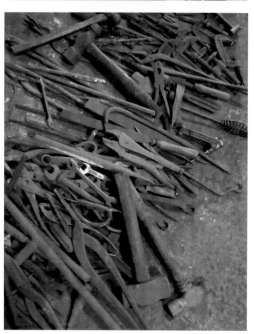

[上圖]
1947年，高燦興（左）三歲時與哥哥合影。

[下圖]
高燦興工作室中各式各樣的焊鐵用具。這些他自幼看著父叔輩使用的生財之器，日後成為他創作的用具。

儘管戰爭的煙硝已然遠去，接收臺灣的中華民國政府，面對滿目瘡痍，百廢待舉的局面，在戰後物力、人力吃緊，嚴重的通貨膨脹之際，仍須一步步勉力走向漫長的重建之路。

▌代代打鐵，從小在鋼索堆中嬉戲打滾

在物力惟艱的年代成長的小孩，需要的是比物質更豐饒的愛。然而高燦興的母親卻在他五歲那年感染重病，在衛生環境不甚好的年代，只能撒手離去。高燦興幼小的生命遭逢生平第一次變故，時代的苦難由大人承擔，他的痛楚，只能自己默默承受。

我叔公從日據時代就做鐵工，工業上的大型鋼鐵，而我父親從小也跟著去學、去做。國民政府來臺以後，經濟蕭條，那時因為四萬換一元，之前賺的錢都沒用了，我爸爸又開始重新做工，後來開五金行，有一陣子還做得很好，可是後來生意失敗，又去做工，我們也跟著去做。

鋼鐵雕塑家高燦興，從小就在臺北新公園玩耍，在家則玩鋼索，可是早年他從來沒想過鋼鐵與藝術會有連結的一天。一個人一生的志趣，多少與家庭環境，尤其是童年生活環境，有著不可切割的臍帶關係。從祖父起，高燦興家三代（包括後來他的弟弟）都是從事鋼鐵機械製造，且都是人人眼中的匠師級師傅。

小小年紀的高燦興，一放學回家便幫忙父親交

接貨、整理工廠。他父親所開的五金行，其實是與他叔叔及日本人一起合作的鋼索製造業。「他們把舊鋼索一段一段加工，拼組成更長的鋼索，當時幾乎是獨一無二的生意」，高燦興的大哥高義雄回憶著：「我與弟弟兩人感情很好，我們小時候都在玩鋼索。」

▌喜愛畫畫，勤於向學

只是好景不常，當他父親的生意由盛而衰而敗的時候，他們只得出售位於重慶南路，靠近臺灣銀行的房子，由於當初向日本人購買房子時在過戶上的一些問題，導致價格不菲的房子，只能以極低的價格售出。不得已他們舉家搬往偏遠的三重，一間只有八坪大的房子，那是高燦興小學四年級再度遭逢的大事件。

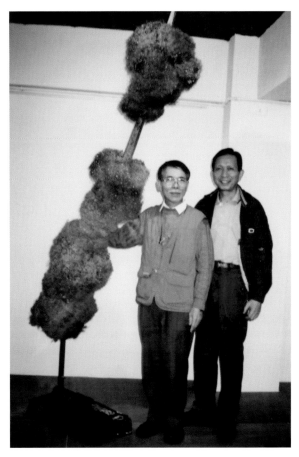

2004年，高燦興（左）與哥哥合影於作品前。

奇怪的是，從小乖巧的高燦興，自從搬到三重後卻開始學會蹺課。他家已住在三重，但他並沒有轉學，仍在西門國小就讀。一個十歲大的小孩，每天一大早由三重坐車到臺北，再走一大段路，趕到學校時早已遲到，老師不問青紅皂白先賞他一巴掌，再罰他跑操場。「進教室時，大家數學已經算到第三題，我不會，立刻被老師打手心，我從早上被打到下午，這種日子，讓我變得一旦遲到，就不敢進校，直接蹺課。」從一進校門就挨打，如此惡性循環，上學成為高燦興童年的夢魘。豈料從小蹺課的他，一生卻是手不釋卷，勤於向學，近六十歲時還是一名讀研究所的老學生。

從小高燦興就很愛畫畫，家裡的估價單背面，總是被他塗得滿滿的，學校老師還時常把他的圖畫在課堂上貼出來，讓全班同學欣賞、學習。可是每到比賽，老師卻另請別的同學參加，只因高家窮，他繳不起

補習費，白白丟失了機會。誰能料到，小時候失去參賽機會的高燦興，長大後卻頻頻在國際雕塑營與許多外國雕塑家共同競藝。

▌任教小學，教而後知不足

走過青澀的歲月，高燦興一心只想快快長大，可以幫助家庭扛起重擔。他很爭氣地考上臺灣省立臺北師範學校普通師範科。十九歲一畢業，便在臺北縣新莊的國泰國小任教，高燦興對為人師表的角色充滿期許，許諾自己一定要當個讓學生信任，了解學生心中的苦楚，而不是只會一昧體罰學生的老師。

然而觸動高燦興心中的那根弦，一直是他自幼喜歡的繪畫，教了一年書後，他主動向校長請求改教美術。一位普通師範科畢業的老師，越界教美術，對他而言反而是如魚得水，學生們都期盼上他的課，因為他沒有框架，沒有教條。

[左圖]
高燦興應徵新莊國泰國小教職的履歷書。

[右圖]
1960年，就讀北師一年級的高燦興（左2）與同學。

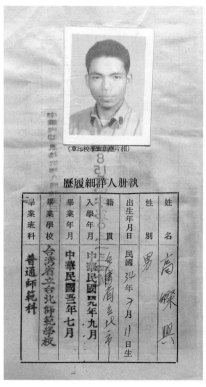

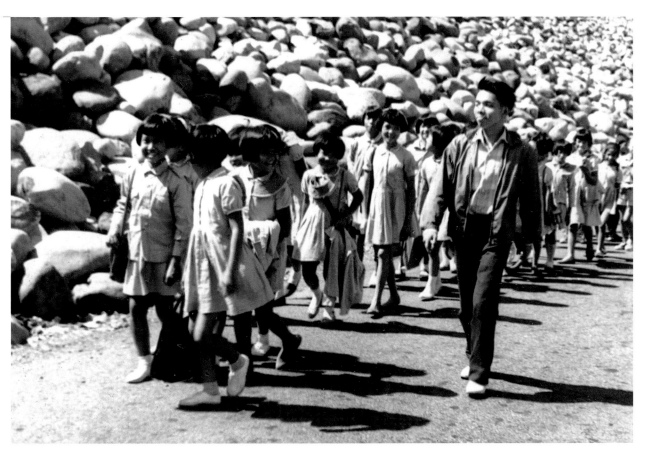

1963年，於國泰國小任職的高燦興，帶著學生到石門水庫遠足。

　　他讓學生嘗試用幾根直線、曲線，自行構圖，在線與線交叉形成的塊面，塗上色彩，或是讓學生把漿糊上色，再直接以漿糊塗抹作畫，他們像是玩著一種魔法，每個同學都玩得不亦樂乎，在即興的彩繪中玩出自己的天地。這種充分讓學生發揮想像力的「創造性想像」的因子，似乎為高燦興日後的雕塑發展，埋下更大的表現空間。

　　高燦興的美術教學，想必助長了他「教」而後知不足的謙虛學習態度，堅定他想在藝術上更上一層樓，再深入進修。他隱約記得他第一次在陽明山國小當實習老師試教時，有一次與擅長水墨的一位林老師一起散步，林老師遠眺群山，忽而遙指對山山腰的一間房屋說那是雕塑家黃靈芝的家。在3月陽明山春暖花開，櫻花紛紛綻放的季節，高燦興初次對雕塑家油然地升起肅然起敬之心，雖然當時他尚分不清雕塑與雕刻有何異同。

　　高燦興對雕塑好奇的種子一直深埋在心裡，他索性在國小服務滿三年後離職，1966年進入國立臺灣藝術專科學校（簡稱國立藝專），好好琢磨雕塑，非把雕塑的本質探索清楚不可。

二、為學日增，躊躇滿志

由於從小酷愛繪畫，加上叔公、父親皆為手藝一流的打鐵匠師，高燦興乃繼續深造，考入國立藝專美術科，專攻雕塑。高燦興是文武兼備的青年，不但品學兼優，又是學校的足球校隊負責打前鋒，且不忘研讀存在主義，深受存在哲學的精神啟迪。畢業後三年，他初次個展展於臺北市武昌街的精工舍畫廊，雕塑風格由寫實走向抽象，獲廖繼春、楊英風等前輩讚賞；且任教於雙園國中時，結識致力於民歌採集和原住民音樂研究的李哲洋，對他鼓勵有加，高燦興更加勤於利用晚間進修英、日語，為來日的藝術生涯做準備。

[右頁圖]
1969年，高燦興於畢業展中的〈裸女〉雕塑。

[下圖]
辭去教職，高燦興（前排中）考入國立藝專美術科繼續深造，與藝專同學們合影。

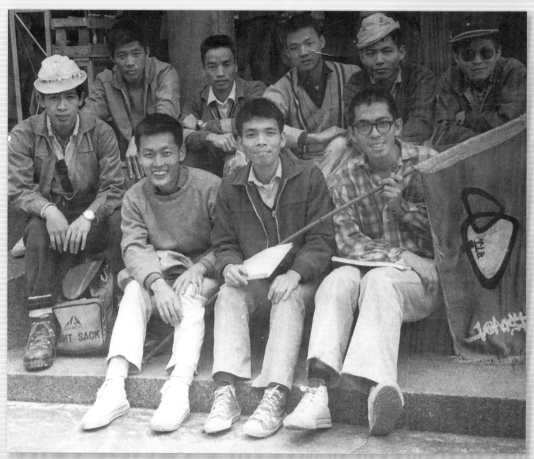

文武兼備，藝專學雕塑又是足球校隊

國立藝專1962年創立美術科，高燦興入學時是留學東京美術學校的畫家李梅樹擔任科主任，下分國畫、西畫、雕塑三組。藝專美術科十分重視素描根基的鍛鍊，一星期至少安排十六節課。高燦興的素描及速寫課，一至三年級先後由留日畫家陳敬輝、洪瑞麟及廖德政指導，他在比例、造型、準確度與炭色的變化上十分用功學習。

高燦興在國立藝專接受正規、專業化的雕塑藝術教育，當時的雕塑老師為丘雲，來自國立杭州藝術專科學校，師承留法雕塑家劉開渠，創作以羅丹式的古典寫實風格為主。他的雕塑技法細膩寫實，強調人物動態靜態的結構與肌理變化，他授課講究基礎功夫的培養，並系統地引介

1969年，國立藝專美術科畢業合照，三排左一為高燦興。

1966年，陳敬輝老師（前排右3）與藝專美術科學生合影，前排左四為高燦興。

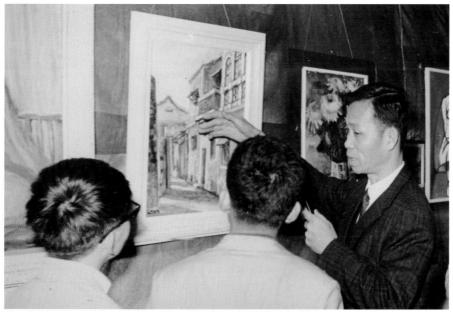

1967年，高燦興與同學接受廖德政教授（右）的點評指導。

【關鍵詞】

丘雲（1912-2009）

生於廣東，國立杭州藝術專科學校畢業，師事留法雕塑家劉開渠，以羅丹式的古典寫實風格為主。1962年受聘國立藝專美術科雕塑組，執教四十年，作育英才無數，對臺灣寫實雕塑技法的傳承具有重要影響力，是臺灣近代雕塑教育的播種者。

丘雲在1961-1962年間曾為省立博物館（今國立臺灣博物館）創作臺灣十個原住民族群共二十座真人比例的石膏雕塑，對於人體的結構、肌理與神情捕捉，有著細膩、寫實的刻劃，且對原住民不同族群的服飾、頭飾、配件亦多所研究並如實呈現，是他一生的重要代表作。

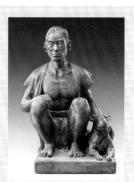

丘雲　泰雅族（男）1961
石膏上色　100×70×64cm
國立臺灣博物館典藏

中外藝術思潮，為臺灣的現代雕塑正式開啟「學院」傳承之路。

高燦興在丘雲教導下，奠定紮實的寫實功底，那尊以黏土塑造再灌注石膏的人體塑像創作〈思〉(1969)，人物低頭微思，表情含蓄內斂，結構精準。〈思〉動靜的肢體語言與情感表達自然和諧，在人體的捏塑上勻稱、渾圓，是他在學期間等身大的人體塑像的代表作，由游祥池及林瑞蕉兩位老師指導完成。

除了泥塑外，高燦興在國立藝專同時也學習木雕，由藝師黃龜理授課。他介紹基本工具的使用，讓學生練習木雕入門的回字文、工字文基本刻製，再循序漸進製作花鳥浮雕，最後雕刻複雜的立體傳統人物，使學生在木雕的基本規範中發展技藝，進而認識東方雕刻。

李梅樹任美術科主任時，同時也主導三峽祖

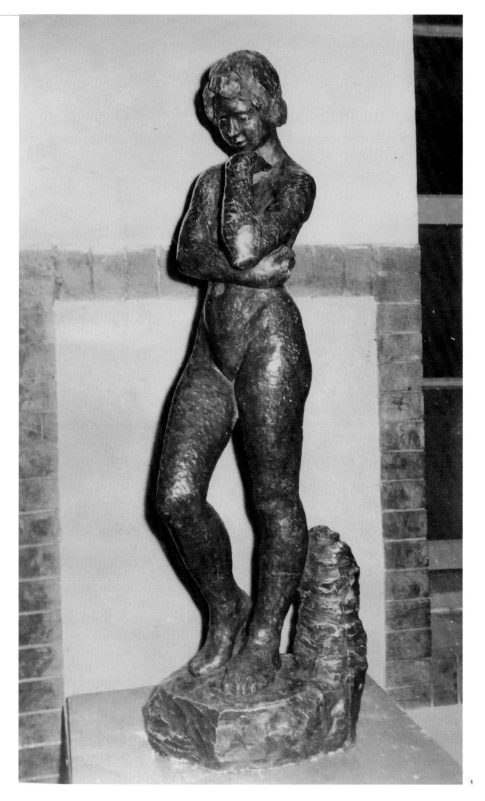

1969年，高燦興於畢業展中展
出的作品〈思〉。

師廟的修護工程，因而他將傳統匠師引入學院任教，也將學生帶入祖師
廟，製作銅浮雕及圓雕，使民間美術與西洋雕塑相互會通、整合，也使
偏重西式雕塑教育的課程核心獲得平衡。

21

重視雕塑藝術的李梅樹，以藝術家的身分及美學涵養，把傳統廟宇的祖師廟，改造為藝術博物館，成為臺灣藝術雕刻的殿堂。同時為培育雕塑人才，他在1967年把原為美術科下的雕塑組獨立而出，另設立「雕塑科」，並兼主任，開啟臺灣最早的雕塑科系。

高燦興是一位十分認真的人，在國立藝專時，他三年都住校，每每黎明即起，苦讀英文，而晚上則在雕塑教室，徹夜捏塑，甚至睡在教室，他如此用功，每每忙到夜裡，飢腸轆轆，無以復加。有一次他與同寢室的黃光男（前國立臺灣藝術大學校長），兩位又窮又餓的難兄難弟，相約去吃麵，走到麵攤時，忽見老闆正要把沒賣完的麵倒掉，他倆如餓虎連忙撲住他，央求留給他們吃。

又有一大晚上，兩人餓得發昏，又一起去街上吃宵夜，適巧一位機車騎士呼嘯而過，後座砰然掉落一個包裹，他們見狀，大聲呼喊，卻無動靜，兩人只好守在路邊，盼他回頭，等了許久都

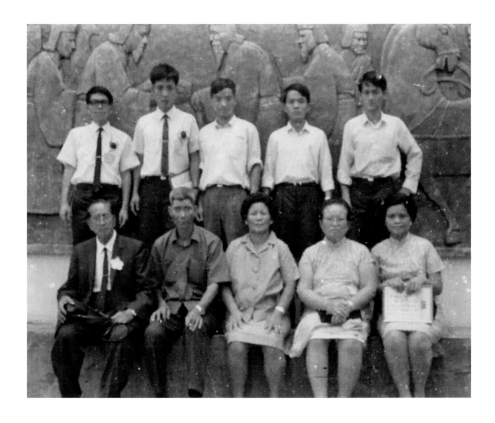

李梅樹主任（前排左1）與高燦興（後排左1）、黃光男（後排左2）及雙方家屬合影，前排左二、左三為黃光男父母，前排右一為高燦興的母親。

不見人影，情非得已，他們打開包裹，竟然出現一隻雞！他倆高興地捧回宿舍，拿起雕刻用的斧頭劈剁雞肉，又用臉盆烹煮，香味四溢，全宿舍的男同學都聞香而來，大快朵頤，那隻雞成為那段困苦時光中，難得的恩賜。

　　他們這一班共有三十位同學，其中十位是師範畢業生，當過小學老師，服務完畢後再來考藝專，比一般高中畢業直接來讀的應屆畢業生年紀大一些，閱歷也比較深，往往更加努力，只是師範生大都家境清苦。高燦興與黃光男兩人都畢業於師範學校，也都來自窮苦人家，雖然一個是雕塑組，一個是水墨組，兩人吃睡在一起，年紀相近，惺惺相惜。

　　黃光男每星期六、日都在新莊附近的工廠當小工，一天賺一百元。有一次兩人共同去臺灣科學教育館幫忙布置國校教師研習會展覽會場，他們油漆，整理場地，

1998年，黃光男畫筆下的高燦興。

23

高燦興與其畢業展作品合影。

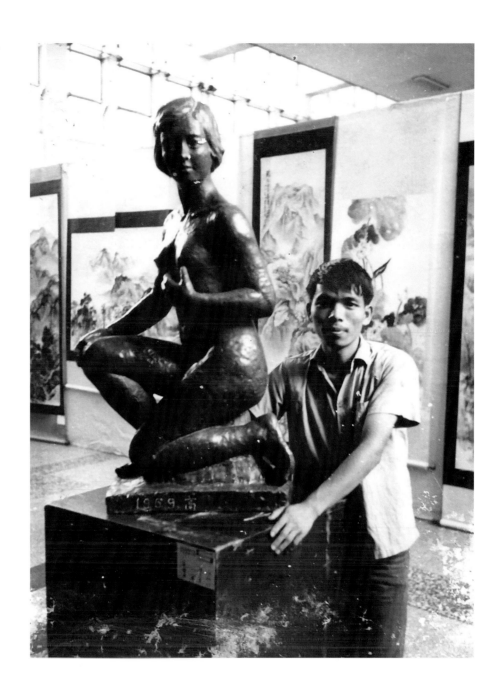

[右頁上左圖]
1969年，高燦興以原子筆所畫的自畫像。

[右頁上右圖]
1969年，藝專三年級的高燦興專注地塑造人像。

[右頁下右圖]
高燦興為優秀的藝專足球校隊。

二小時每人就各賺一百元，他們十分感謝主辦單位的呂桂生老師，給予他們如此難得又輕鬆的打工機會。有時科主任李梅樹看高燦興家裡窮，也會招呼他去祖師廟幫忙，讓他賺一點工資。不可思議的是，高燦興那時常處在飢餓中的瘦小身軀，卻是學校足球隊的代表，經常參加校際比賽，他身手矯健，跑步如飛，似乎已擁有做雕塑的堅強體魄。

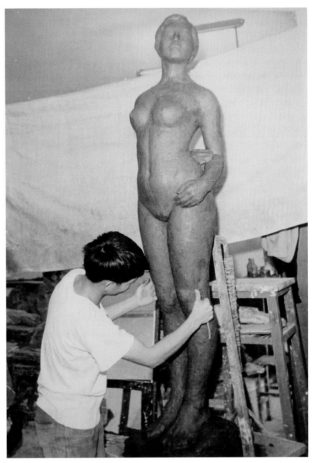

清貧學子，浸淫存在主義思潮

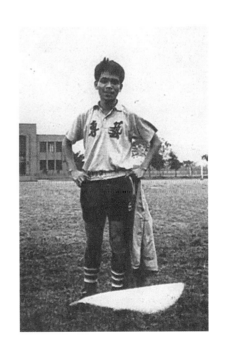

　　藝專時期的高燦興除磨練技巧埋首於雕塑，也鍛鍊思考，閱讀許多存在主義的書，如《沙特文集》、《麥田捕手》、《異鄉人》等，存在主義是二次世界大戰之後當紅的時代思潮，1950-60年代盛行於臺灣。沙特（Jean-Paul Sartre, 1905-1980）指出「存在先於本質」，他說：「人是赤裸裸地存在，……他存在之後，才能想像自己是什麼……。人除自我塑造之外什麼也不是。」這是歐洲人歷經大戰造成集體大屠殺的厄運，使人

類重新思考人的存在定位，肯定自我存在的價值，勇敢地做出選擇，並對自我負責的反省與哲思。存在主義是否悄悄地植入高燦興的思惟，在他日後的雕塑生命大熔爐裡，熔化、錘鍊，鑄造出自己的面貌？

　　1969年國立藝專美術科的畢業美展，破天荒舉行北、中、南全省巡迴展；首次的巡迴畢業美展，原來是李梅樹主任應畢業生要求，賣掉一幅作品十萬元，大力贊助的創舉。同學們一邊展覽，推廣美育，一邊旅行寫生，為難得的畢業美展留下美好的回憶。

高燦興　山與谷　1969
石膏　高50cm

■ 初試啼聲，由具象而抽象獲師長認可

　　藝專畢業之後，高燦興服役歸來，又重拾教鞭在臺北的雙園國中任教，由國小換到國中，是不一樣的教職體系，但他向前追尋的心絲毫未

服役時，英挺的高燦興（左）與軍中長官、同袍合影。

[左頁上圖]
1969年，李梅樹主任（中）帶領藝專畢業生至全臺展出畢業美展，左三為高燦興。

[左頁下圖]
巡迴畢業美展期間，合力搬運展覽作品的藝專學生。

27

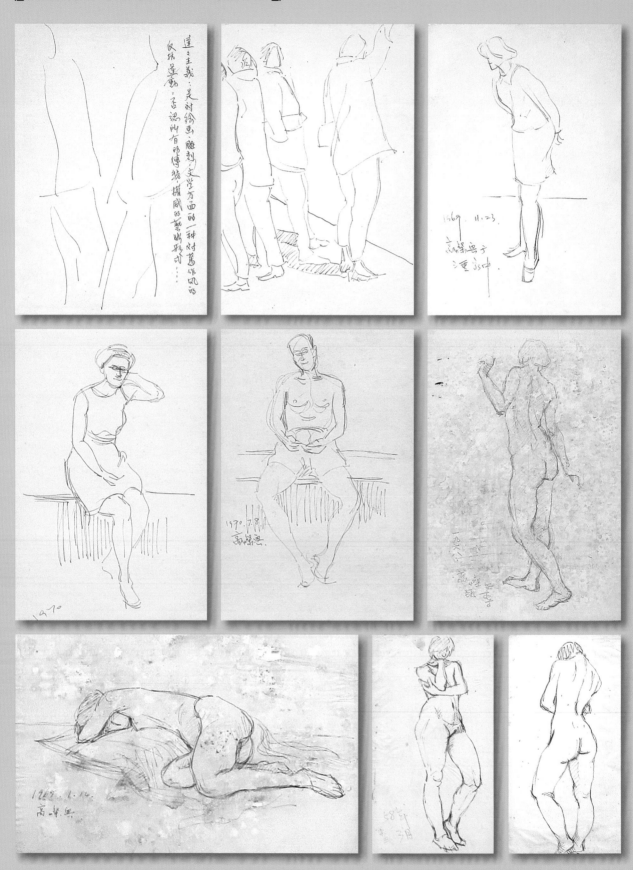

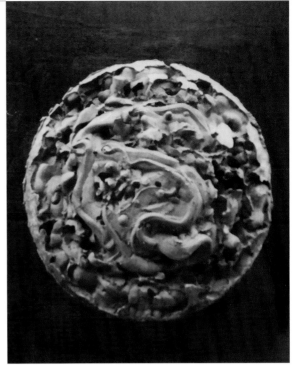

曾停歇。他這一生對家庭有萬般不捨的手足之情，即使是同父異母的稚小弟妹，他仍時時扶持；對自己則有百般嚴苛的律己之心，時時奮起向上。

　　畢業後三年，高燦興在國中執教的第二年，1972年5月他首次在精工舍畫廊舉辦個展，展出作品包括〈友〉、〈森林之歌〉、〈金雞獨立〉(P.30左圖)、〈地對空〉(P.30右圖)、〈劫後餘生〉、〈一大步〉、〈醒酲〉、〈水中爆破〉等，創作媒材包含木頭、不鏽鋼、鐵皮、石膏，製作方式除了傳統方法的石膏翻模，尚有電焊、切割等技法。〈友〉頭像的捏塑十分寫實，臉部的肌膚與筋骨，襯托出人物略帶憂鬱的眼神，與嘴角流露的堅毅；〈一大步〉是以1969年美國太空人阿姆斯壯登陸月球的第一步為意象，三度空間的球體雕塑，月球表面布滿凹凸坑洞，混沌一片中凸出大腳印，是否意味著人類登陸月球的壯舉與藝術創作都是人類心智的結晶？又有〈登月成功紀念〉，在在顯示高燦興以藝術向人類登月壯舉致敬。

圖左為高燦興1972年的鋼鐵雕塑〈水中爆破〉。

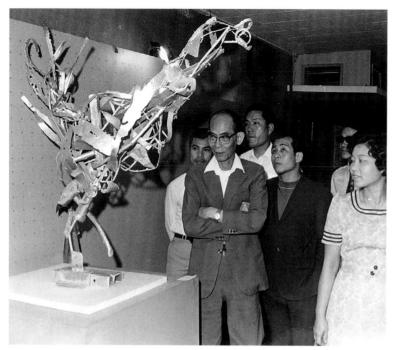

〈水中爆破〉，他將片片切割的鋼鐵，以電焊焊接成縱橫交錯的抽象有機造型，充滿向上飛躍、放射的爆發性，似乎象徵著他在藝術上的爆破能量；再如〈地對空〉是以焊接方式將高達6呎的幾片不規則厚鋼板做直立式的拼接組合，似是火箭升空所噴射的龐大飛騰火力，動勢十足，一種「勢」的動靜能量，內蘊其中；此外，〈金雞獨立〉以無數大小的鋼鐵片，焊接拼組成點、線、面皆具的立體造型，在金雞獨立的穩重感中又顯現飛翔的輕盈感，與楊英風1970年在日本大阪萬國博覽會中華民國館以鋼鐵銲接的紅色巨型〈鳳凰來儀〉遙相呼應。

年紀輕輕的高燦興以二十八歲的年紀，別開生面地展出多件鋼鐵焊接雕塑，有別於他在學院所學的泥塑、木雕，當時一些藝壇前輩前往觀賞，都對他鼓勵有加。高燦興事後回憶：「我那時也不知道這樣做好不好，但廖繼春教授看過後回學校跟洪瑞麟教授說我做了非常創新的東西。」而當時的《教育評論》（1972年5月10日）對高燦興的個展也予以好評：「甚獲雕塑名家楊英風等諸位藝術界人士賞識，咸認他甚具潛力，假以時日必能有輝煌成績。」

這次個展高燦興的雕塑風格，由具象而抽象，創作媒材由石膏而鋼鐵，創作技法由泥塑而焊接，尤其獲得在臺灣現代雕塑發展中無可取代的角色——楊英風的認可，似乎已預告他來日在現代雕塑上的蛻變，面

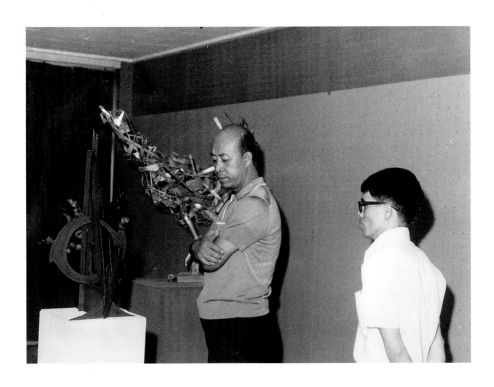

對未來，他即將展開新一輪的博奕，他會
往輝煌的成績邁進嗎？

　　這次個展高燦興的抽象雕塑，多少流
露出他開始背離學生時代羅丹式的古典寫
實雕塑風格。自1950年代末，東方畫會、
五月畫會、現代版畫會相繼成立，在1960
年代的臺灣藝術現代運動，形成一股蔚為
巨大的抽象狂潮，在雕塑上陳英傑的人體
雕塑趨向簡約、圓潤的半抽象；楊英風則
由鄉土寫實版畫轉為如龍蛇遊走的線性抽
象雕塑。

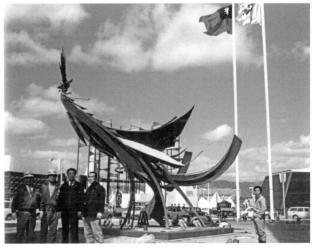

　　然而1966至1969年於藝專主修雕塑的
高燦興，仍在學校紮實地畫著素描，捏塑
羅丹式的雕塑，全然浸淫在寫實的學院風
氣中。不過當大多數的同學仍規規矩矩
地作畫，卻有一個人的行為比較前衛，
他就是西畫組的奚淞，不但如飢似渴地
汲取存在主義的小說，還與大一、二屆的

學長如黃永松、姚孟嘉等組成「UP畫會」，首展在藝專校園展出，他們將一輛破舊的汽車與一尊支離破碎的大型泥塑人像組成一件作品，居然在夜裡嚇到初來報到的新生。之後1967年他們在國立臺灣藝術館的「UP」畫展，黃永松從河邊撿來一個面目斑駁的雕像，再罩上一頂草綠色的蚊帳，人像若隱若現，氣氛離奇、詭異，把帶著小孩參觀的婦人嚇得落荒而逃；而奚淞則用鋼絲把破了半邊的維納斯石膏像懸吊在空中，另一頭貼著畫報上美國影星伊莉莎白泰勒的臉，當雕像不斷旋轉，伊莉莎白泰勒的

[上圖]
1967年在國立臺灣藝專校園展出的「UP畫會」首展作品，以前衛概念試圖衝撞當時的藝術生態。

[下圖]
高燦興早年的藝術隨筆，寫下他對具象及抽象藝術的思考。

眼睛便不時盯著觀眾，他取名為〈誰怕維吉尼亞‧吳爾芙〉，喜歡文學的奚淞果然印證了廚川白村的話：「文學是苦悶的象徵」。

　　這是1960年代抽象藝術之外的前衛探索，一種混融著達達主義的戲謔，超現實主義的夢境，以及存在主義的荒謬的藝術表現。此外，臺師大黃華成的「大臺北畫派1966秋展」展覽現場布置得十分凌亂，觀眾必須先踏過一塊貼著印刷品的世界名畫，才能進去參觀，展覽內部則是

一場嘲諷又荒謬的擺置，令觀眾十分錯愕；同時，1966年臺灣師大美術系李長俊、馬凱照、林瑞明、吳炫三、蘇新田、洪俊河、曾仕猷等十人組成「畫外畫會」，探討妙在畫外的新美感，那是一種「根源自現代信仰的虛無荒謬，並因荒蕪誕生了反美感、反思想、反情感的『反藝術』！」而文化美術系也成立「圖圖畫會」，創作形式多元，媒材多樣，將雜誌圖像拼貼在石膏像上的普普樣式也出現過。

臺北這幾個美術科系的在學學生或畢業生的畫會團體，他們都不約而同走在一個反叛傳統、反學院、反成規的實驗、開創之路。而1966年自海外歸國的席德進，由出國前1962年的抽象畫，蛻變為結合普普藝術、歐普藝術，以及民俗圖像彩繪的〈神像〉（1968）；而劉國松以太空人登陸月球的雜誌封面裱貼於水墨畫上，形成〈月球漫步〉（1969），對當時的美術風貌都產生了一定的影響力。

因而高燦興1972年的首度個展，也多少流露出他由學院出走，在1960年代風潮的薰習下，試圖塑造雕塑新語彙的漸進過程。

▋ 近朱者赤，白天教書晚上進修英日語

個展後的翌年，高燦興生命中出現一位俠義、有風骨，由五峰國中轉來的音樂老師李哲洋。他與高燦興同是來自臺北師範學校，只是李哲洋二年級時因批評校長而遭開除，且父親又是被當局槍斃（1950年12月）的白色恐怖受害者，加上父母離異，他頓失依靠，年僅十六歲的他獨自背負家庭重擔，撫養三位弟妹，當過書店店員、製圖員，終憑自己的苦學進修以同等學歷考取音樂教師資格。在與高燦興相遇時他已經埋首於民歌的採集，從事阿美族、賽夏族的部落音樂研究多年；他又創辦《全音音樂文摘》，廣

【關鍵詞】

李哲洋（1934-1990）

生於彰化，父親任職於鐵路局，白色恐怖時期遭槍決。

李哲洋少年時期生涯坎坷，父母離異，1950年以試唱滿分考入臺灣省立臺北師範學校（今國立臺北教育大學）音樂科，二年級時因於週記批評校長而遭學校開除。

他自學苦修當音樂教師，是光復後致力於民謠、原住民音樂，以及童謠田野採集的先驅之一。

1971年他與雷驤、張邦彥等人共同創辦《全音音樂文摘》，前後出刊十九期，是戰後傳播、普及臺灣音樂文化的重要推手，他是音樂評論家、民間音樂學者，譯著甚為豐富。

李哲洋任教於雙園國中時，他苦學奮發的精神深深啟發了同為雙園國中老師的高燦興，也打開了高燦興寬闊的藝文視野。

為介紹古典音樂的演奏、創作、教學、美學等面向，同時不忘推介華人傳統音樂及世界音樂潮流。

他們兩人日日同處於一間辦公室，高燦興每每看李哲洋課餘時仍積極地整理音樂資料，蒐羅文獻，並經常以他苦讀的經驗，鼓勵他，年輕的高燦興與他志趣愈來愈相投，兩人不時結伴去大陸書店看書、買書，又常常在金太陽餐廳或明星西點麵包店談書論藝，舉凡音樂、戲劇、哲學、美術無所不談。對高燦興而言，人生得此摯友，誠是生命的大幸。尤其李哲洋遭逢人生的大劫，並沒有放棄音樂的熱愛，為臺灣音樂奉獻生命。有血有肉的生命典範，深深衝擊著高燦興，他深受李哲洋的精神感召，似乎聽到蟄伏在他內在深處的呼喚。

在雙園國中教書期間，努力向學的高燦興，更以李哲洋為精神標竿，看他能寫、能譯辦音樂雜誌，便更加勤學日文。早在當預備軍官時他便常去三省書店買日本雜誌，但只能翻翻圖片，他立志把日文弄懂，至少可以閱讀圖冊。他白天教書，晚上當學生，每天去補習班報到，一三五唸「讀者文摘」班，二四六唸「報章雜誌」班，不斷地加強自己的日文能力。只是日語中有許多外來語，他又開始補英文，幾年下來他的英文作文能力顯著進步。他在美爾敦補習班苦蹲十年，終於讓自己英、日語聽、說、寫、讀的能力大為精進，並

[上圖]
高燦興於展覽現場向觀眾解說作品。

[下圖]
高燦興當年的英文作文習作，字跡流暢端正，內容深得老師讚許。

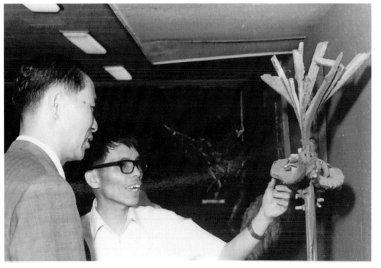

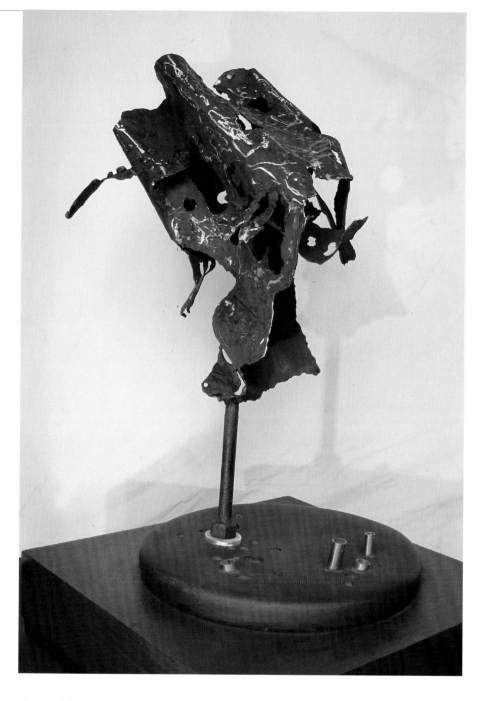

高燦興　無題　1973
不鏽鋼、木　高50cm

大量閱讀中西美術書籍，拓展了多重的視野。

　　當高燦興教書期滿八年，他愈來愈覺得自己不適教職，不是他不
夠盡心，而是美術課常常被挪去上升學課程；此外，學校經常要他製
作「愛國漫畫」，又有「保密防諜壁報」，他總是不務正業，時常與校
長起衝突，他既感教書的無奈，又不敢違抗上級的命令，如此蹉跎地煎
熬著自己。教書固然可以有個穩定的工作，然而生命中總有一些值得他
慷慨以赴更值得追求的事吧！

三、藝術人生，自我塑造

國中任教八年後，高燦興辭職走入專業雕塑創作，因弟弟驟然去世，高燦興接收他的鐵工廠成為個人工作室，他勤奮做工，練就匠人般的技藝。1991年高燦興在臺北市立美術館的雕塑個展，令人耳目一新。他融合西方超現實主義，以具結構性的抽象構成雕塑，呈現個人存在的生存焦慮及對教育、生態環境或政治的辯證，奠定他以精湛的熔焊鋼鐵技術及創作觀念，作為現代雕塑表現的一生志業。

[右頁圖]
高燦興　雛鶯之歌　1980　綜合媒材　52×12×12cm

[下圖]
1991年北美館個展，高燦興（中著黃上衣者）為參觀民眾熱情解說作品〈真理之外〉。

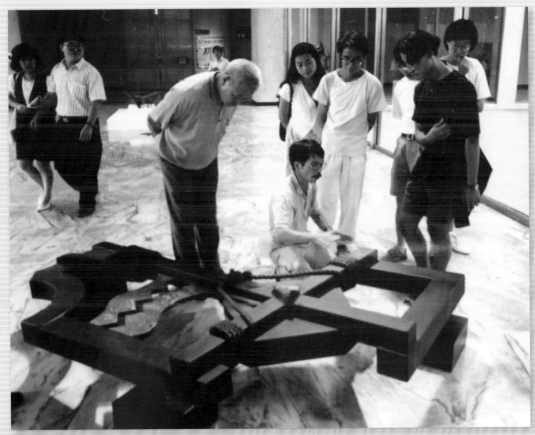

放手一搏，辭去教職 當專業藝術家

　　1979年，三十五歲的高燦興，有一天終於遞上辭呈放手一搏。他沒事先向父母告知，也沒商量，讓父親很不以為然，認為他沒薪水，也沒結婚，好好的國中老師不當，卻說要當藝術家；父親更不解的是，藝術家難道也是一分職業嗎？他完全無法接受高燦興的決定，最後只好認定一定是祖先的風水出了問題，否則孩子怎麼會有如此荒唐的舉動？

　　是不是祖先的風水有問題，無人能解，但是高燦興心裡很清楚，一個近在眼前的李哲洋，一個遠在天邊的沙特，就足以讓他做出一個父親眼裡的「荒謬」抉擇。沙特說過：「你就是你的生活。」惟有如此，才是存在主義所謂的「自由」的基本精神。

　　這個中年男子，在他人眼中一向是謙和有禮，在家中也十分孝順父母，如今卻忽然做出忤逆父母的決定，勇於主宰自己的一切，在主觀的自我意識與客觀的生活環境之間，充滿了人的存在矛盾。然而惟有在自由的意志中，才可以擺脫外在的干擾，且擺脫自己的過去，使自己的存在達到無限的可能性，創造自己想過的生活，主宰自己的命運。「其實，辭職是因為我發現弟弟妹妹漸漸成長，家裡的經濟有一些可以由他們取代支撐，所以，我決定要做我的事！」高燦興個人的自主意識，不但勝過祖先

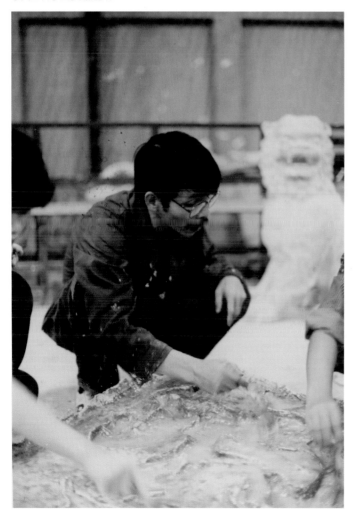

高燦興於東海中學兼課時，指導學生們創作雕塑。（東海中學美工科學生廖勤提供）

的風水，將來還要以「藝術家」的身分榮耀祖先呢！

　　每個月的薪水完全孝敬父母的高燦興，辭職後竟須向父親伸手要錢
買泥土做雕塑。不知藝術家為何物的父親，給他八百元和一塊廢棄不用
的不鏽鋼板，就是他所能給予的一切了。就從這一塊廢鋼板開始，高燦
興要去探勘那金屬雕塑未盡的泉源，邁向自己的人生志業，只是人生志
業往往與窮困潦倒畫上等號。

　　從既定的軌道剝離，高燦興回歸一個人的世界，整天蹲踞在一間
破舊的小房內敲敲打打。沒有了家援，為了養活自己，他在臺北的泰
北高中先教一年書後，再轉往離家不遠的東海高中每週兼一個晚上的
課（1982-1986），一個月賺八千元，每天只喝一杯咖啡，只吃一碗牛肉
麵，他極其克勤克儉，只為了省些錢買材料和學西班牙文，他開始編織
著赴西班牙留學的美夢。

高燦隆經營的全福公司所生產的輸送零件廣告設計圖。

手足情深，以弟弟鐵工廠為創作基地

高燦興的辭職似乎引來眾叛親離，所有的親戚都無法理解他的一意孤行，只有他的弟弟高燦隆懂得哥哥的心，他們倆是最親近又形影不離的兄弟。聰穎的大哥高義雄早已獨自在外闖天下，大姊也遠嫁美國。當弟弟高燦隆已經獨當一面，成為掌管鐵工廠的當家師傅時，他全力協助高燦興，只要哥哥需要的鐵材都留給他用，他需要的技術也都義不容辭地教他，有時還付工資請徒弟協助幫忙優先完成高燦興的雕塑。他弟弟甚至想多賺一點錢，至少賺足一百萬，幫哥哥圓他一心想出國進修的夢想。

他們兄弟手足情深，在高燦興的人生即將柳暗花明之際，世事總多變，生滅起落無常。首先是他的父親去世，接著弟弟也驟然棄世。他痛心疾首，花幾個月的時間幫弟弟處理一些未竟的業務，之後他又縮回自

少年時期的高燦隆，手上拿著打鐵用的鐵槌與鉗子。

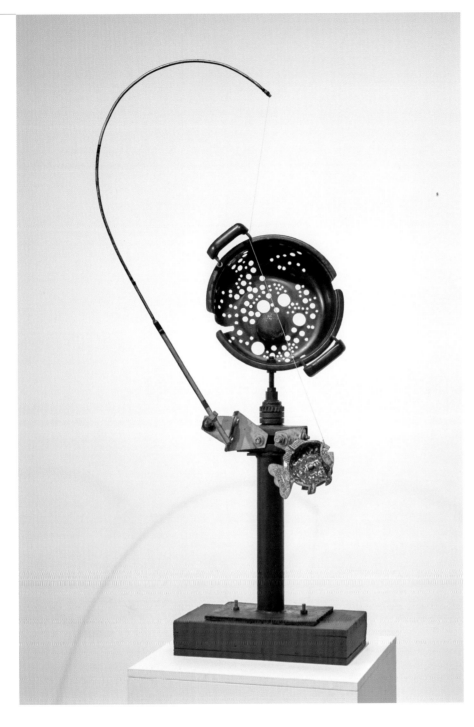

高燦興　弟弟在家時　1985
綜合媒材　128×57×28cm

己的老舊小房，暗自神傷。

　　高燦興的留學之夢澈底地碎了，弟弟之死留給他滿腹的悲切，然而弟弟的「捨」，是否也是留給他的另一種「得」？有一天，高燦興似乎醒悟，獨自一人，默默地走回弟弟的工廠。

　　空無一人的廠房，鐵還在，機器還在，只是弟弟不在，卻又似在。當他手握乙炔氧開始切割鋼鐵的那一剎那，彷彿弟弟就在他身旁，一個

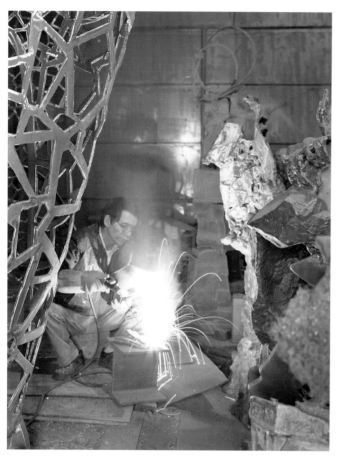

弟弟的鐵工廠成為高燦興的
藝術創作基地。

動作接著一個動作地指引他，那個記憶喚回他重新振作的力量。也許只有不斷地焊接，才是真正地與弟弟同在，這個生命的事件似乎已不是致命傷，而是開啟一個窗口。弟弟猶如在工廠裡埋下一條引信，為的是引爆哥哥全天候在廠房創作，把工廠當工作室，彌補他未能協助哥哥出國的遺憾。

也許高燦興始終未曾料及，弟弟的工廠竟會成為他個人的創作基地。忽然置身在一個偌大的廠房，設備齊全，材料不缺，似乎是磨礪他在鋼鐵的天地中，繼續護持高家三代鋼鐵家業。只是他一肩扛起的那個家業，不是實用的民生工業用品，而是不實用的藝術品。

上蒼似乎有意藉由他的手與意志，讓他擁有如開天闢地般的雄心壯志，在寬敞的基地為他擘畫出一個鋼鐵世紀。而他如何將冷如冰的鋼鐵，注入吐納呼吸，塑造出有著現代結構的形式，又有熱如火的人間溫度，將材料鍛鍊成作品？他的考驗才正開始。

在1986年高燦興尚未接掌他弟弟的鐵工廠前，他的鋼鐵雕塑大都是小件為多，如1972年首次個展的焊鐵雕塑，和之後陸續參加的幾次臺北「方井美展」（1973-1975），或是中華民國雕塑學會舉辦的「雕塑展」。

當時的作品如〈無題〉（1973，P.35）或〈萬年長青〉（1975），都是運用鋼板易於延展及切割的特質，將板材如雕似鑿般地打造出抽象造形。尤其〈萬年長青〉一作，聚散開合的不鏽鋼片在一根中軸柱中綻放，表面的線形紋理也如歌似舞般地飛揚，鏤空的造形使不可承受的鋼

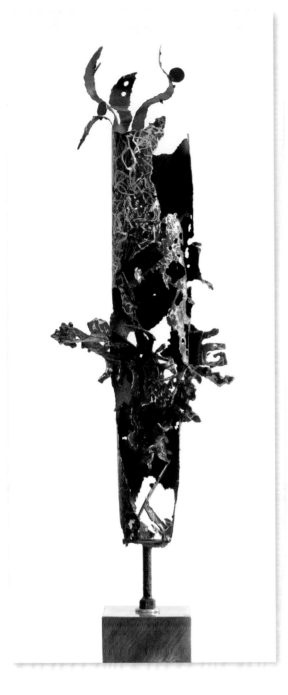

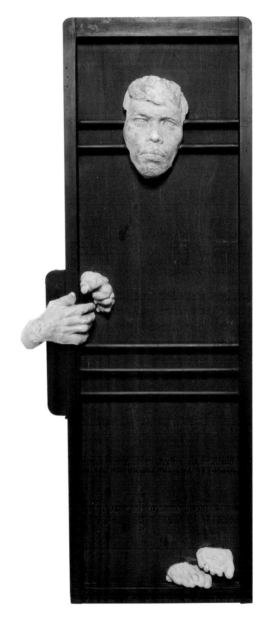

[左圖]
高燦興　萬年長青　1975
不鏽鋼、大理石　高100cm

[右圖]
高燦興　神性　1972
石膏、木　149×48cm
1974年將石膏鑄成青銅，鳳
甲美術館典藏。

鐵之重，變得輕盈如飛。以高溫燒熔穿透鋼材的熔接方式，已引發他在
學院之外另闢蹊徑，大膽實驗的信心。

　　高燦興早年的作品中〈神性〉（1972）或〈超我〉（1980，P.44），以石
膏、木頭組構出的雕塑，真實地呈現內心的獨白，貼切地傳遞他當年面

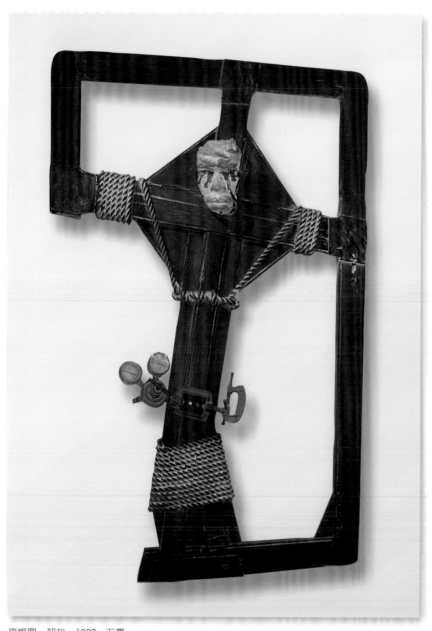

高燦興　超我　1980　石膏
145×91cm

對自我的生活處境。〈神性〉人物的臉部表情憂鬱，頭、手、腳分別要掙脫框限的門板，象徵一個束縛的身軀，心靈的吶喊。〈超我〉被懸吊在木框內的人，全身被繩索捆綁成十字架般，似乎無奈地悲嘆人間的桎梏。高燦興試圖在作品中探討人性的問題，並尋覓人性的本質，充滿超現實味道。他尋獲的答案或許正如他作品的標題所揭示的「神性」、「超我」的存在，蘊含著濃厚的存在主義哲思。

高燦興形容創作中的自己是「苦行且寡欲」。的確，他的才華秉賦，使他甘願苦行，鎮日埋首於鋼鐵堆中，苦苦探尋，何謂神性？何謂人性？何謂超我？他不只做雕塑，更像是一枝會思考的蘆葦。

蹲踞在鐵工廠五、六年的高燦興猶如閉關，吃在那裡，睡在那裡，創作也在那裡，只是盡心地鍛鋼煉鐵。通常三、五天忘記睡覺，只坐在椅子上打盹，一兩天忘記用餐也是正常，而他的正常用餐僅是早上一杯咖啡，晚上一碗牛肉麵而已。

新里程碑，北美館個展演繹存在哲學

　　如此的人生似乎充滿缺憾，卻又無所缺憾，他的生命種子已經找到土壤，逐日長出根鬚，1991年7月高燦興在臺北市立美術館（簡稱北美館）的個展，正是他雕塑的繁花盛放。

　　北美館的一樓迴廊，頓時化身為鋼鐵殿堂，一入口便是一件石頭與鋼焊接組合而成的〈身心的變異形式〉，石頭來自他自海邊撿來的鵝卵石，卻被焊上鋼，如同牢牢框住，高燦興嘲諷孩子的教育是在牢籠之中，不得自由成長，在身心壓抑下，身心變異，讓他十分擔憂。接著矗立一座氣勢磅礡，高約200多公分，三件一組的〈獸性、人性、神性〉（P.47），厚實的長方形鋼鐵板材，穩穩地嵌入H型鋼的支撐底座，著實震撼心魄，巨大黝黑的雕塑有如鎮館之寶，彷彿宣示著高燦興鋼鐵世紀的來臨。

　　簡約的三片長方形鋼板，其中一片插入被切割的銳角三角形，意味著獸性的本我，是為所欲為滿足本能衝動的情慾的無所節制；中間

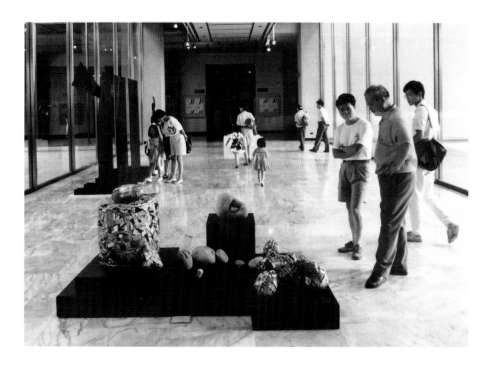

1991年高燦興個展於北美館，參觀民眾正好奇觀賞展覽入口處的〈身心的變異形式〉。

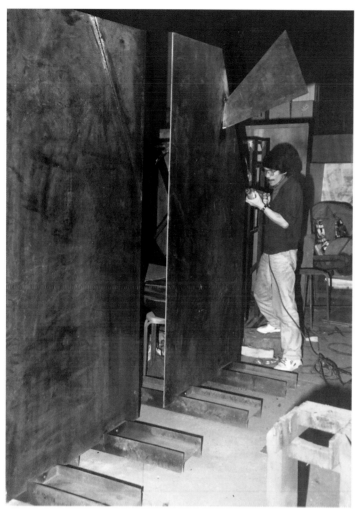

圖：正創作作品的高燦興。

那片邊角焊出一道金屬亮澤的精準鐵線，隱喻著人性的自我是道裂痕，面對現實世界由本我引發的慾望在社會規範中的折衷協調；另一片完整如一的工業鋼板無任何技術加工，暗喻神性的超我，是秉持良心、道德行事的人格展現，無任何瑕疵。作品有著西方低限主義雕塑，採用工業幾何造型的組件，將作品削減到它的本質層面，一種數理性、規律性的排列構成的簡明美感。高燦興在內容上融入佛洛伊德（Sigmund Freud）的心理學，將複雜的人格結構由插入本我，焊入自我到完美超我的三種不同境界層次，以冰冷堅硬的鋼鐵形塑而出，既烘托出人性的本質，也直指雕塑的本質。

另一件令人觸目驚心的是〈我心深處〉（P.49），幾何形體的外在框架，延展至內部後是曲折纏繞，布滿尖刺的曲狀形體。這件線性雕塑他試圖建構心中的意符，一種個人面對生活壓力下，內心的各種心理轉折與環境變化，兩片三角形玻璃象徵心如鏡子般的反思情境，似乎遙接傑克梅第（Alberto Giacometti, 1901-1966）1930年的木雕〈牢籠〉（P.48右圖）。當2017年高燦興「焊藝詩情」雕塑展在北美館三樓舉行，一群小朋友來館參觀，站在〈我心深處〉作品前面，導覽員問：「小朋友，這件作品高爺爺想要表現什麼？」「萬箭穿心！」一個小女生毫不猶豫地回答。小孩子的回答往往最直覺、最直接，因為小朋友沒有成人世界的太多負擔與人間的干擾，最能直指本質或核心。藝術往往也是人性的反射，高燦

〈獸性、人性、神性〉創作計畫手稿。

高燦興
獸性、人性、神性　1991
鐵　112×100×234cm、
106×100×218cm、
106×100×218cm
臺北市立美術館典藏

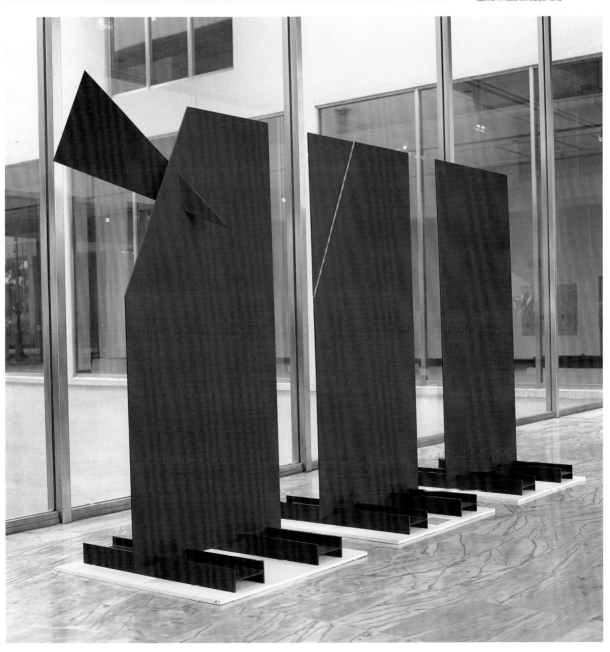

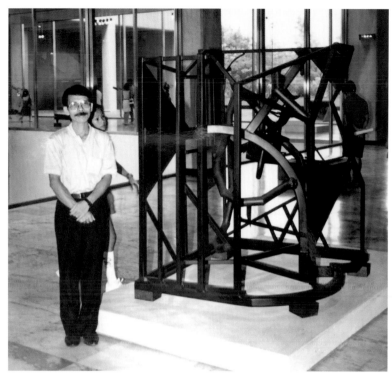

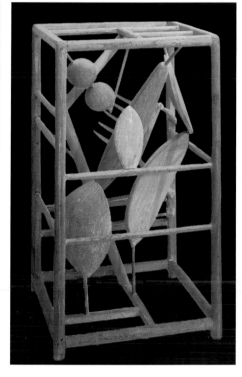

1991年北美館個展，高燦興
與作品〈我心深處〉。

傑克梅第　牢籠　1930　木
49×26.5×26.5cm

高燦興　我心深處
1990　鐵、玻璃
142×125.5×162cm
臺北市立美術館典藏

高燦興繪製的〈我心深處〉素
描草圖。

興藉雕塑隱喻他成長歷程的坎坷與種種枷鎖，也暗指人類在過度豪奢與
巧奪中的生存困境。

　　如此複雜結構的雕塑，製作上並不容易，高燦興每每在創作前畫
了許多素描草圖，並標示每根鋼鐵前後銜接的位置、次序及尺度。他
說：「我的作品大部分都是一種理性思惟，精密測量的結果，要在一塊
鋼板上從事切割、穿插或彎曲，之前必須有一段很長的醞釀過程。」他
不眠不休地琢磨，只為了從最文明、最現代的鋼鐵材質上，雕塑出他內
心不可言喻的痛楚，那痛楚是來自對社會的批判所湧出的悲憫，像〈現
代福爾摩沙〉(P.133)，一艘小船，船頭有圓形的黨徽，船尾插著一隻扁
鑽，嘲諷臺灣政黨政治下的黑金社會。

　　此外，〈自行蓋棺〉令人驚悚的作品名稱，卻是精簡的造型，是
高燦興懷念打鐵出身的弟弟，他的人生有三分之二以上的歲月與鐵鎚為
伍，辛辛苦苦地敲打出淒美的一頁，而他竟然不留隻字片語，三十多歲
便自行結束生命，自己蓋上了木箱子。〈淒美的一頁〉(P.50)是高燦興

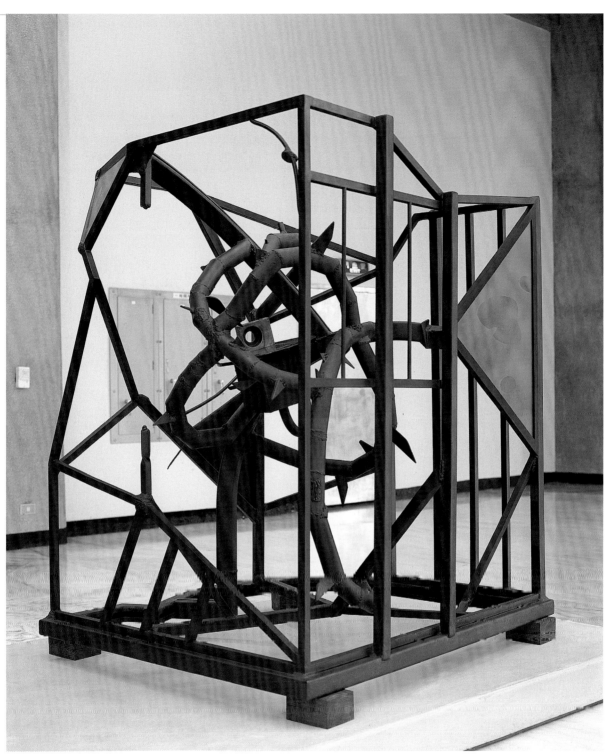

49

撿拾他弟弟生前常用的老舊不鏽鋼機器踏板為主體，在左上方焊接一小塊弟弟棄置的壞鐵鎚，右下方又焊上幾道線條，形成一個斑痕累累，凹凸不一，點、線、面具足的抽象浮雕，含藏著弟弟打鐵生涯的歲月痕跡與他心頭揮之不去的心酸淚痕。高燦興說：「那一塊鐵的砧板，上面充滿了我們以往一同打鐵作工的舊痕跡，本身就有了歷練、堅硬的原始氣味。」只是弟弟自行蓋棺，留給他一大堆問號，僅能以作品紀念他們今生今世這場短而美的兄弟情緣。

再如〈真理之外〉，由數根縱橫交錯的不規則鋼鐵構成的幾何形體，盤據中央隱然相交的十字形，兩端及下方綑綁著鋼索，是否指涉耶穌基督被釘在十字架上的受難圖？理性的架構中藏著深度的隱喻，抽象作品無唯一的答案，如果真理是唯一，真理之外則是眾聲喧譁。美國非裔的公共知識分子偉思特（Cornel West）曾說：「文化要偉大，至少需要三種先知：愛笑、愛哭及愛孤獨。第一種是蘇格拉底為自己深信的真理犧牲，至死仍含笑；第二種則是耶穌，為大眾的罪哭泣，請求上帝憐憫；第三種則是愛默生式的耐得住寂寞。」堅持真理的人必然孤獨地走

高燦興　淒美的一頁　1988
不鏽鋼、鐵　83×62×8cm
高雄市立美術館典藏

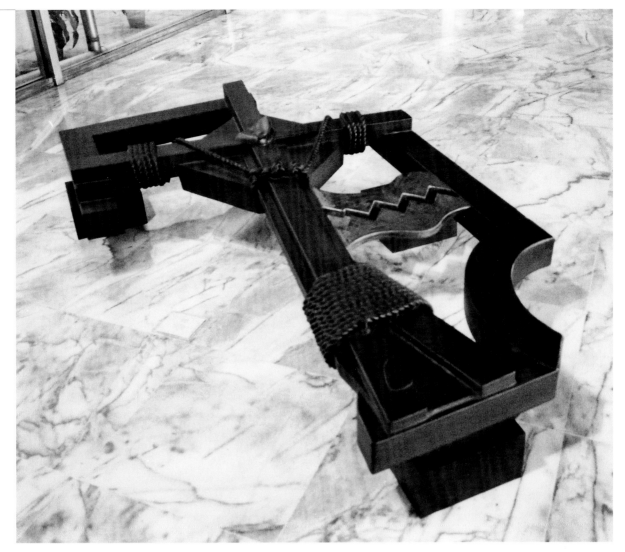

高燦興　真理之外　1990
鐵、繩　217×138×32.5cm
臺北市立美術館典藏

在維護真理之路上，高燦興多少具備了這些特質，只是「真理」是何物，真理之外又是什麼，是值得不斷辯證的議題。尼采在《善惡之外》就提出質疑：「究竟是什麼理由驅使我們追求真理？假定我們的確需要真理，又為什麼我們寧願不選擇非真理不確定性，乃至無知懵懂？」

　　高燦興特別選定一樓迴廊展出，他認為雕塑的展示空間除要寬廣，還要讓觀眾能穿梭遊走，從不同角度欣賞。這件作品，每根厚重而長的鐵塊銜接上十分密合，精簡的結構，稜角分明；更重要的是他親力親為，才能將自己的創作意識無縫接軌地落實於技術，而事先的縝密規畫是作品成功與否的先決條件。他說：「鋼鐵雕塑的製作，都須考慮材料的屬性及限制，及製作過程中的危險與困難，絕不像黏土或木頭般單純。」幸好他從小與鋼鐵為伍，早已摸透材料的屬性，才能大膽駕馭它。

　　高燦興對於材料的特性與限制及加工技術層面，都經過細密計算，再付之實行。例如，底座鋼板的尺寸與市售現成超大型鋼板的尺度與厚度是否合用，若不合用該如何解決？於是他用兩張5尺×10尺的鋼板，焊接成10尺×10尺，即300cm×300cm作為底座面積。其次他認為底座必須摺邊成為立體的長方體，又必須計算折邊的尺寸與折邊機器及刀模的最大容量，因而折邊技術及機器的精密度都須仔細考量。

　　而在正式操刀製作時，又得時時留意鋼板焊接時的變形與彎曲，由於焊接時的熱脹冷縮，所以須有補強與防止的措施。而選用何種焊接機器，產生何種作用與效果，才不致於影響作品的外觀與日後的表面修護，也是經驗的累積。作品初步完成後，必須做表面的整理及前處理，才能塗裝上色。前處理包括酸洗或噴砂、鍍錫、鍍鋅等。

　　焊接機器可分為電弧焊接、氬氣焊接、CO_2焊接、乙炔點焊、潛伏焊接及特殊的水中焊接等。常用的電弧焊接使用熔接棒，焊接後鋼板的強度最高，但品質較為粗糙；而乙炔要同時使用氧氣助燃，是切割鋼鐵的好工具。

　　高燦興打造這件〈臺灣的最後平原〉（P.54下圖），不只是考慮以幾何構成的抽象藝術形式與它的表現內容，更須在乎熔接鋼鐵的製作關係，包括鋼板的厚薄、大小及品質，摺邊及焊接的先後順序，焊接機器的選用及技術，變形及彎曲的預防與補救，塗裝前的修整及前處理等製作技術，才能達到「藝」與「術」的和諧一致。

　　此外，〈結紮〉（P.55）是繩、鐵、石頭的組合，他將鋼帶焊接在石頭上，似乎暗喻教育須能「點石成金」，也多少隱喻著在一個封閉系統內身心的壓抑，靈魂的枷鎖。曾經教過小學、中學的高燦興，對於國內的教育深感失望，他覺得孩子在升學主義下長年被壓抑，如何給孩子正常又快樂的生活，是教育的百年大計。藝術家能為世界做什麼？藝術品能扭轉局勢嗎？也許只有畢卡索（Pablo Picasso, 1881-1973）的〈格爾尼卡〉知道。

　　而木或石等材質與藝術之間的辨證關係如何？高燦興認為：「沒

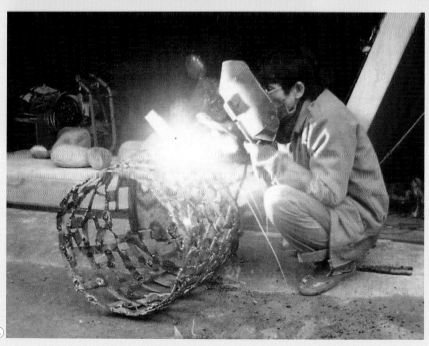

① 乙炔切割後的鋼鐵塊。

② 使用乙炔切割時必須靠氧氣助燃。右邊
藍色高筒為氧氣瓶，左邊黃色小筒為乙
炔鋼瓶。

③ 兩片鋼鐵熔接後，因熱漲冷縮而彎曲。

④ 高燦興使用電弧焊接鋼鐵，不假他人之
手親自創作作品。

有思想的純造形，宛如一塊拾回來的浮木或偶然發現的奇石，它們雖然也有其與生俱來的意義與美，但卻與高貴不朽的雕塑創作在藝術的深廣意義中有所不同。奇石與浮木正如我們從小所懂得的母語，而雕塑卻有如偉大動人的詩篇。」由母語到動人的詩篇，是藝術的發酵作用與魅力轉身。

高燦興對宇宙生成的奧祕及天體的運行充滿奇觀式的好奇，「蛻變」系列他以直立式如雕像般的永恆，在切割、焊接中為宇宙生生不息，亙古蛻變的本質塑像。二十年前，約1989

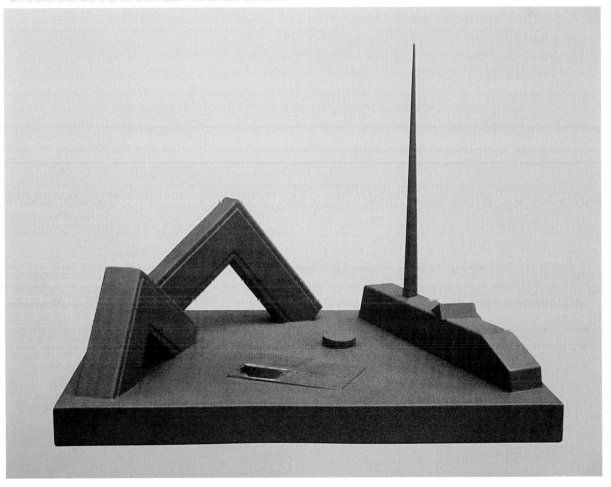

高燦興　結紮　1989　鐵、繩、石頭　109×98×170cm　高雄市立美術館典藏

[左頁上圖] 高燦興手繪之〈臺灣的最後平原〉正視圖。
[左頁下圖] 高燦興　臺灣的最後平原　1990　不鏽鋼、鐵　130×102×101cm　高雄市立美術館典藏

高燦興寫給本書作者鄭芳和（惠美）的〈蛻變〉作品創作理念說明。

年高燦興寫給筆者的信中，闡釋他構思〈蛻變〉與宇宙大爆炸及愛因斯坦 $E=mc^2$ 質能等價的關係，他認為他的〈蛻變〉：「就是通過物質和能源，以捕捉秩序、法則、設計及光。」因而〈蛻變〉一作，象徵太陽、月亮的運行及凹入的晶亮圓形鏡面的光與刮出飛動曲線的速度感，在在流露出藝術家心嚮往之宇宙神奇奧祕。

同時他也不忘俯視民間充滿神話的〈太子爺〉，哪吒是民間信仰中尊稱的太子爺、三太子、中壇元帥等，生下來身長六丈，頭戴金環，三頭九眼八臂，口吐青雲，足踏風火輪，身佩飛帶，手腕套金鐲，肚圍紅兜。高燦興把神話的人物，在自由想像中，以不鏽鋼打造哪吒太子騰雲駕霧的飛動感，在塊面與線條之間，捕捉動靜、剛柔的美感。

1991年，高燦興在北美館的個展是繼他自1972年展覽之後，沉潛二十年辛苦錘鍊的再出擊，他運用隨工業文明興起的媒材，締造藝術史上的現代鋼鐵雕塑，作為自己創作上與時俱進的挑戰，既有現代性又有時代感，以不同的形式作為多元內容辯論的托喻，演繹一場存在哲學的鋼鐵心靈冒險之旅。

為了這次展覽，高燦興幾乎山窮水盡，他在租來的廠房中做雕塑，生活更為艱辛，但對鋼材的選用卻又毫不吝惜。就在他展出前幾個月，北美館將舉辦「中華民國現代雕塑展」，那是競賽獎，首獎獎金六十萬元，在當時是蠻大的一筆數目，北美館希望高燦興能參加，或可對他的創作經費有所助益，然而已經是阮囊羞澀的他卻毫不客氣地回絕，他

[右頁左圖]
高燦興　蛻變　1988
不鏽鋼、鐵　高141cm
臺北市立美術館典藏

[右頁上右圖]
高燦興　太子爺　1985
不鏽鋼　47×38×20cm

[右頁下右圖]
高燦興　太子爺　1990
不鏽鋼　40×28.5×54cm

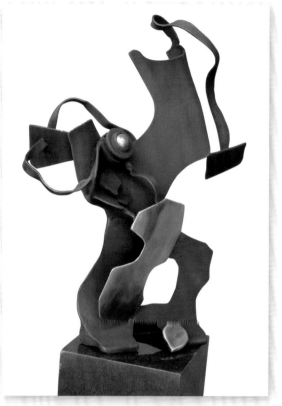

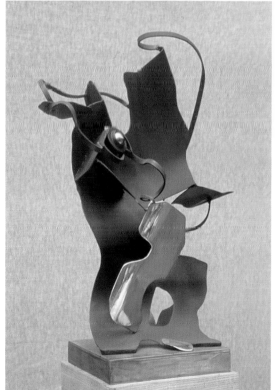

說：「市立美術館雖然很誠懇，但時間太急迫了，我不能為了金錢而草率從事。至於良好的鋼材創作，只要是為了表現藝術的極境，同時也為文化留下堅實的命脈。」

支撐高燦興毫無怨悔的拒絕，背面是一種他對藝術創作的嚴謹態度。他的鋼鐵表面處理，大多以青土磨擦修飾，產生黑色痕跡，他並不打亮、磨光。他認為完整精緻的作品，並非是磨光打亮所能獨占，精緻是態度的問題，而非形式的亮麗。

高燦興的確是一位精緻又細膩的人，不但在創作態度上，也在他對待自己的作品上。這次將近一個月的展覽期間，身為展覽負責人的北美館展覽組組長石瑞仁便觀察到，他幾乎每天一早就親身來到展覽現場，仔細而耐心地為每一件作品除塵拭淨，他說：「他正經得好像每天都是剛要開幕問世似的，他也盡力留在現場傾聽和吸收觀眾的意見。這種虔謹自持的治事態度，在我所認識的其他藝術創作者身上是很少看到的。」石瑞仁認為「他是把『作品展出』這件事當成一種嚴肅的發表儀式來看待。」

而且高燦興在現場時常鼓勵觀眾用手觸摸雕塑，因為他認為雕塑的本質就在觸感，打破館方對待作品一向「不准觸摸」的規定。

如此嚴謹自律的藝術家，難得展現出另一

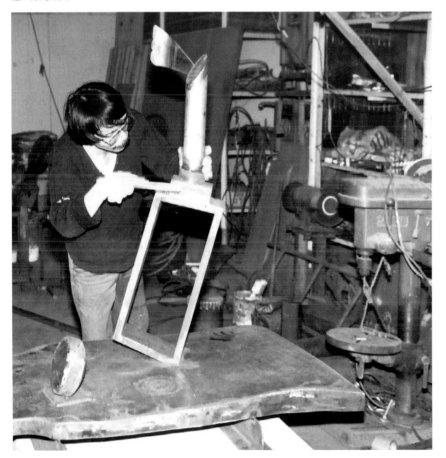

專心製作〈舞在春風的翅膀裡〉的高燦興。

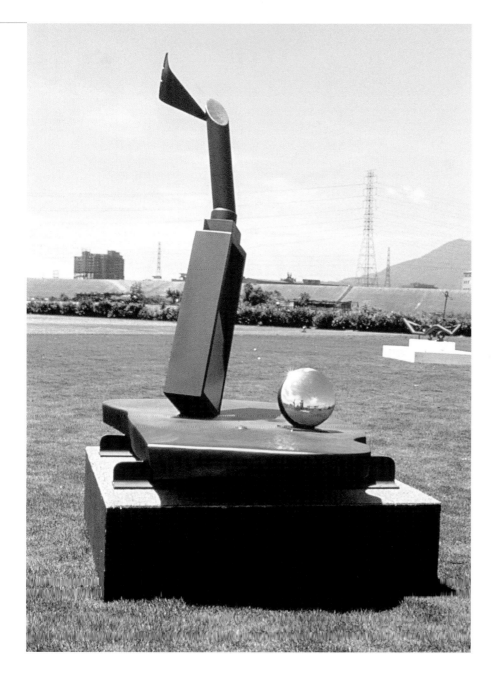

高燦興　舞在春風的翅膀裡
1991　不鏽鋼、鐵
144×82.5×129.5cm
高雄市立美術館典藏

種〈舞在春風的翅膀裡〉那股自在的風采，他以三角形、長方形、圓形
的幾何組合，架構出一組高低相傾、正斜相倚、虛實相生的平衡、律動
作品，如歌如詩。也許他的內心深處，正湧起一陣春風吹拂，大地原野
萬物為之舞動，旋律、感性、抒情，是他那些主智的意義或關係辯證之
外的另一種心境風情。高燦興這類幾何抽象雕塑除了欣賞雕塑的構成美
感與空間的虛實變化，是否與作者所定的「題目」有關？在題目與作品
之間是否有關連？高燦興認為：「當人們面對鋼鐵的現代結構雕塑時，
不必急於去辨認此『題目』所示的表面意義，因為題目往往只是作者的

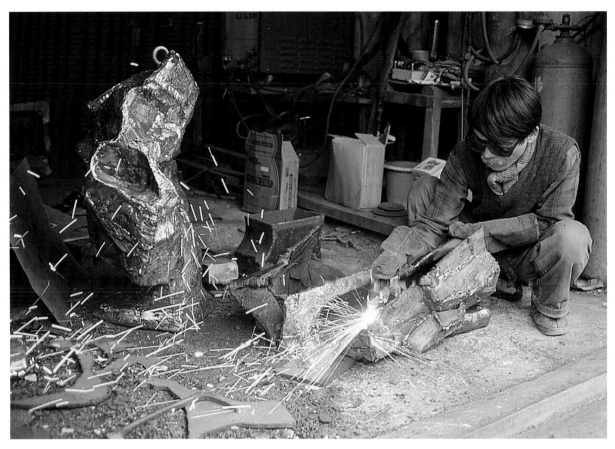

1990年，高燦興工作身影。

一種托辭或藉口而已。觀賞者應該追尋的是作品本身和題目有何特殊的銜接點即可。」

克利（Paul Klee, 1879-1940）在一篇〈現代藝術〉中說過：「汁液由根部流向藝術家，流經他，流到他的眼睛。他因之佇立有如一枝樹幹。」如果高燦興1991年的北美館個展，是他由黑手經驗翻轉為藝術體驗，結合學院養成的汁液，在鋼鐵材質上進行各種可能性的實驗與開發，在技術與藝術，在意符與意指之間，不斷游離，總結他二十五年的心血結晶（1966-1991），由根部流經他的眼睛，終至茁壯為一棵雕塑之樹，佇立大地。

這棵樹流著高燦興生命歷程的汁液，也許嚐起來有一種模糊的甜蜜，也有一種隱約的酸楚。他的心中若有所得又若有所失，有濃得化不開的鬱結，也有輕到拋得開的舞在春風。在悲歡離合交織的流光裡，他

曾經一層層往最深處的疼痛走進，他將會一層層地往最遠處的歡喜走出嗎？他將會在生命的曠野上長成一棵迎風、迎雨的巨樹，把根往大地紮得更深、更廣，那是他下一個階段二十五年（1992-2017）所雕塑的生命之樹嗎？

▋鋼鐵世紀，開啟現代雕塑新時代

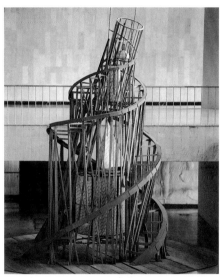

　　20世紀初期受到立體主義思潮的擾動，1909年義大利馬里內諦（Filippo Tommaso Marinetti, 1876-1944）的未來派，頌揚科技，傳達速度之美；包曲尼（Umberto Boccioni, 1882-1916）的〈空間連續之形〉是力量和速度的擴張力感，他聲言他的雕塑「不是純粹的形體，而是純粹的雕塑韻律，不是身體的結構，而是身體動作的結構」。

　　俄國藝術家塔特林（Vladimir Tatlin, 1885-1953）1913年拜訪畢卡索工作室，目睹畢卡索用金屬片、木頭、鐵絲構成作品，激發他創作一系列繪畫浮雕，1913-1917年他使用鐵板、玻璃、木材創造出一種新空間造形，強調材料的特質，將真實的材料放進真實的空間，超越了繪畫性的空間，這種繪畫浮雕是20世紀最重要的構成新觀念，以形式構成的純粹幾何抽象為主，將空間視為作品的建構要素。他的〈第三國際紀念碑〉融合繪畫、雕塑、建築為一體，螺旋的構成鏤空的架構，含藏著幾個幾何形體，由於鋼鐵物料的缺乏，使這件構想高達400公尺的巨大紀念碑僅止於模型。構成主義的貝維斯納（Antoine Pevsner, 1886-1962）及賈柏（Naum Gabo, 1890-1977）在1920年代將構成主義帶往西方，探討空間、律動及現代材料，掀開一片雕塑新潮。

　　此外，杜象（Marcel Duchamp, 1887-1968）早期的〈下樓

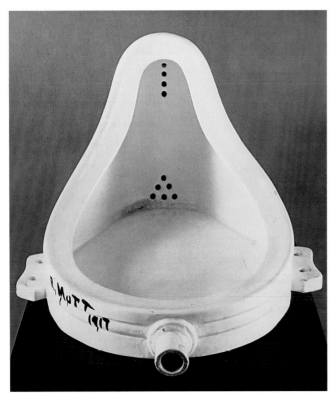

杜象　噴泉　1964　陶瓷
61×36×48cm

畢卡索　庭園中的女子
1929-1930　鐵雕塑
206×117×85cm
巴黎畢卡索美術館典藏

塞撒　大拇指　1965
拋光銅　185×83×102cm
馬賽當代美術館典藏

梯的裸女No.2〉，有著立體派的分解物象及未來派的速度感，但翌年卻誕生第一件現成物作品，一個腳踏車輪立在木凳上，或〈瓶托〉都是工業機械產品，而〈噴泉〉是男性小便斗，他挪用現成物，提出對傳統美學的質疑，擴大了20世紀藝術家在媒材的運用與創作觀念上的無限自由，不愧是達達主義的大將。

　　鋼鐵是現代化工業不可或缺的主要材質，如鐵路、橋樑、建築、汽車、輪船、火車等，無不大量使用鋼鐵；而鋼鐵雕塑從20世紀初期以來沒有遠古的傳統，它正是循著人類文明的腳步由青銅時代而鐵器時代，發展迄今的鋼鐵時代，所締造出的20世紀雕塑的「新鐵器時代」，赫伯特・里德（Herbert Read）在《近代雕刻史》特別認定「鐵」是雕塑的新表現時代。

　　未來派的馬利內諦認為怒吼飛馳如機關槍似的汽車，比〈薩摩得拉斯的勝利女神〉（Winged Victory of Samothrace）更美。構成主義的塔特林在當時已然了解，材料都有它自身特殊的屬性，擁有自身的材料文化，具有歷史的時代性。因而在工業的時代，鋼鐵成為創作的新材質，已是時代趨向。

　　畢卡索在1930年代初期邀請好友貢薩列斯（Julio González, 1876-1942）運用傳統金工氧乙炔焊接技法，協助他完成一系列焊接雕塑作品，如〈庭園中的女子〉，這些超越傳統材質，直接利用鐵的熔接創作的雕塑，具有先驅性與歷史性的意義。貢薩列斯擅長金匠工藝並對鐵有獨到的見解，運用焊鐵技巧創作〈三權女〉等結構性雕塑，為20世紀鋼鐵時代的雕刻開啟先端。受畢卡索與貢薩列斯觸發的大衛・史密斯（David Smith, 1906-1965）自1930年代起從繪畫轉向雕塑，創作熔接銅鐵雕塑，

如〈澳大利亞〉線性又具律動美，充滿強
烈的飛躍感；〈立方體XXVi〉以圓筒、長方
體、立方體組合成充滿空間性構成的不鏽鋼
雕塑是「物質與心靈的結構過程」，斜勢的
構成洋溢著動勢；又如〈兩本書，三個蘋
果〉、〈急轉第2號〉等作品，都是觀念領導技
術，達到藝術極高的境界。

英國雕塑家卡羅（Anthony Caro, 1924-
2013），1950年代原為亨利·摩爾（Henry
Moore, 1898-1986）的助手，1959年他在美國
認識大衛·史密斯後，放棄黏土塑形，運用
最新的工業材料，以I型鋼、角鋼、鋼條進
行焊接組合，且於材料上塗繪抽象繪畫的強
烈色彩的抽象雕塑，直接矗立地上，無須底
座，表現出一種構成式的單純雕刻，如〈五
月〉。後期的雕塑不再上色，改採飽經風霜生
鏽的質地。

美國雕塑家柯爾達（Alexander Calder,
1898-1976）1926年赴巴黎，認識米羅、阿
爾普等藝術家，對他的雕塑產生美學上的
影響，又受蒙德利安的影響發展出「活動
雕塑」，他同時創作靜態雕塑，均為有機
抽象形式，由多片尖削的鋼板組合的〈五
翼〉（1969）為不鏽鋼上彩雕塑。

法國的塞撒（César Baldaccini, 1921-1998）
以廢棄金屬創作的雕塑成名，他鍾情於組合
焊接金屬碎片，初期以動物和魚的造形為
主，後期作品是壓縮車體成形，具有實感與

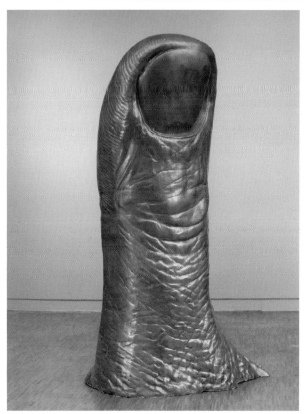

觸感，以及〈大姆指〉(P.63下圖)等金屬雕塑。1996年塞撒曾於北美館舉辦大型個展，高燦興於他個展期間擔任作品修護助手，蒙受指導。

西班牙的奇利達（Eduardo Chillida, 1924-2002）依循貢薩列斯的金屬雕塑，成為西班牙優秀的現代雕塑家，由薄薄的鋸齒金屬造形發展成較堅實的構成，作品厚重，具有爆發性的能量與沉靜的和諧之美，如〈Txoko〉（1989）。

現代雕塑之父羅丹引領著1860-1915年的西方雕塑，一方面為19世紀中葉仍恪守的雕塑學院法則掀起革命，一方面也為現代雕塑舖路。現代雕塑自19世紀末擺脫古典雕塑的裝飾、紀念及文學性目的後，於戰後形成以物體在空間中的純粹開展為主的藝術，且形塑出兩條美學脈絡：從新物質中開展而出，以美國鋼鐵焊接的雕塑家大衛・史密斯的抽象構成為代表；另一條為開發傳統素材，以傑克梅第及亨利・摩爾為主。

20世紀的現代雕塑，在科技的發達下，媒材、技法、工具不斷開發，畢卡索的立體拼貼使得媒材多樣化，義大利的未來派將雕塑推向現代藝術的世界，俄國的構成主義使雕塑跨進工業的領域，達達主義的反美學又擴大了雕塑的表現媒材，二戰後美國發展出普普藝術、集合藝術。1960年代中期之後的低限主義、觀念藝術、地景藝術，無不使雕塑的表現形式與媒材技法更多元、多樣。

鐵與金屬等新材料的運用，創造了20世紀雕塑的新可能性，尤其鋼鐵原料的可延展性，使許多現代藝術家產生強烈的創作慾望，賦予鋼鐵雕塑新生命。高燦興專注於鋼鐵雕塑的創作，對世界現代雕塑的發展趨勢也十分關注並研究得很透澈，他指出：「今日藝術派別錯綜複雜而比還持續不斷的發展著，但其間擁有一條智慧的連線，那就是以內在思想的分解及對有關生活的現象之探討為主，從這個方向即可看出世界潮流。」當他清楚地掌握世界潮流，並在其中融會貫通後，他發現鋼鐵在雕塑上的運用，不應只限於西方式的做法，反而是只要能善於利用材質本身的特殊性格，必能在高溫熔鑄或切割焊接等手法中找到新的創意。高燦興說：「做藝術，一定要非常努力知道世界的變化，但作品不要只

高燦興　超我　1990
銅、不鏽鋼、鐵
高150×35×40cm
臺灣創價學會典藏

是努力去迎合它。看到人怎麼走過，而不是直接去拿別人的作品當模特
兒。」自1991年雕塑個展在北美館發表之後，高燦興獲得了與國際雕塑
界直接交流的機會。

四、以藝會通，揚名海外

高燦興自從北美館個展後，深獲藝壇肯定。北美館推薦他參加1993年德國卡茲考國際雕塑工作營，於近波羅的海的雕塑公園進行實地創作，他優異的熔焊鋼鐵雕塑受到德國的重視，自1993年起至2011年，共五次受邀參加，並於1998年於「藝術與文化的糧倉」舉行個展及創作戶外雕塑，為臺灣第一人。他精湛的鋼鐵技藝，因緣際會成為法國著名雕塑家塞撒1996年於北美館舉行大型個展時，鋼鐵作品的最佳修復助手，兩人惺惺相惜。1997年高燦興獲邀至愛爾蘭共和國都柏林喬艾思中心舉行「臺灣之美」個展，他以藝會友，逐漸名揚海外。

[右頁圖]

高燦興　脫化　2000
不鏽鋼　54×53×50cm

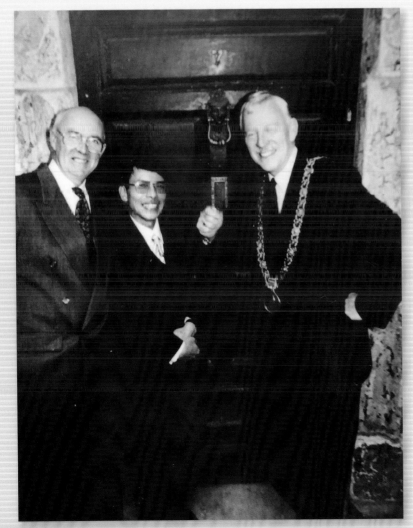

1997年，高燦興（中）受邀至
愛爾蘭喬艾斯中心舉行個展，
和時任都柏林市長 Mr. John
Stafford（右）、喬艾思中心
主任巴伯（左）合影。

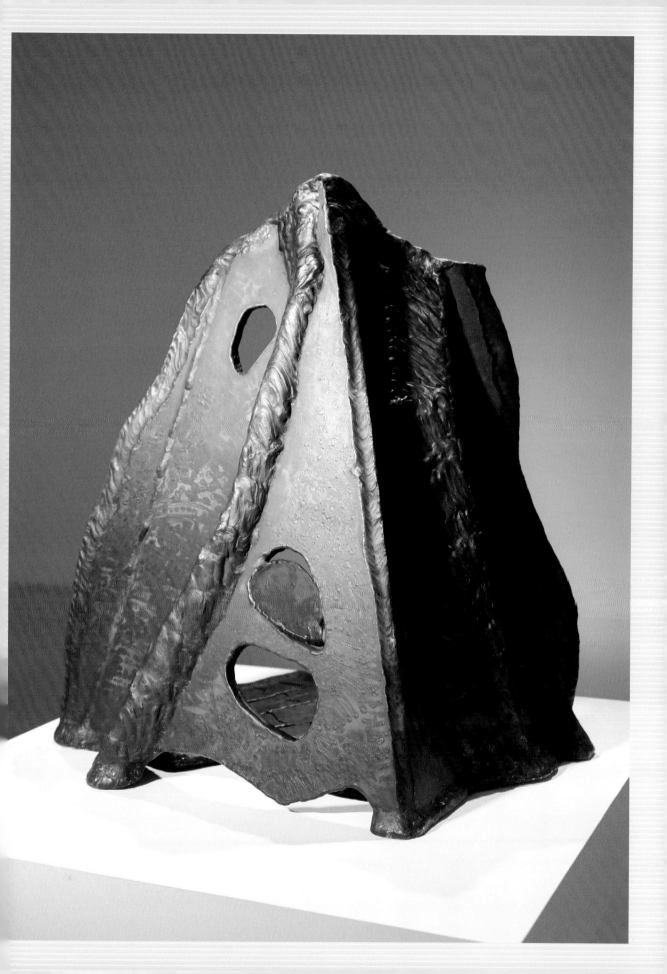

惺惺相惜，為法國塞撒修護鋼鐵雕塑

對鋼鐵一往情深，每天工作十八個小時以上的高燦興，對材料特性的敏感度，使他更意識到雕塑與其他藝術表現的不同特質，細心探掘「雕塑的本質」，而何謂雕塑的本質？高燦興說：「雕是去除多餘的部分，塑是堆疊許多小部分使之成為一個大的完整。」而作為三度的立體空間，它與二度空間最大的不同又何在呢？高燦興指出：「雕與塑是門特別講究觸感的藝術，它與平面藝術最大的差異也正是touch！」因而在北美館展出的空間規畫上，高燦興特別重視雕塑的全然透視呈現，讓觀眾可以360度的環視，更希望觀眾伸手觸摸，感知每一寸鋼鐵表面起伏的肌理質感與量塊感。

高燦興從日本雕塑評論家峯村敏明的〈日本現代雕刻的神學與修辭學〉的演講（1990）中，體會到「神學雕刻」是表現雕刻本質上的純粹意義。無需藉助外在形式上的任何裝飾；而「修辭學雕刻」是著重

1996年，法國雕塑家塞撒（右）於北美館舉行回顧展，高燦興（左）臨危受命，擔任其助手協助修復作品。

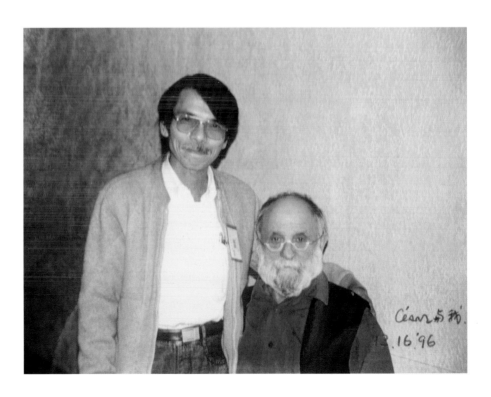

Césan与我.
13.16.'96

作品表面的修飾，往往分化了雕塑品原本的單純性。因而高燦興這一生的鋼鐵創作，便是無盡的深掘雕塑的內在本質與內在根源，一如塞尚（Paul Cézanne, 1839-1906）終年畫聖維克多山，希望探出山的內在結構。

高燦興以黑手的工匠精神鑽研雕塑，在北美館的個展，以思想與情感熔接鋼鐵，展現雕塑的現代性表現，令藝壇耳目一新，北美館館長黃光男在〈緘默的光輝──高燦興雕塑的現代性〉館長序中，讚許高燦興是一位「堅持藝術純粹性的藝術家，認識他無異是認識藝術創作的本質」，黃館長認為他是「以思想的動力，選擇具有時代性的鋼鐵，表現出恆久性質的意義。」

對雕塑本質的深刻體認與一貫堅持的高燦興，在他親自操刀下，開掘出鋼鐵雕塑的許多不同面向，他既擁有匠人的技術，又擁有藝術的理念，獨具的藝匠創作如上帝，他工作又如奴隸。

1996年，屢以焊接金屬及壓縮汽車蜚聲國際的法國雕塑家基撒，在北美館舉行回顧個展時，因雕塑作品在搬運途中損壞，館方連忙商請高燦興協助修護，高燦興以他累積二十餘年的焊鐵鍛鋼經驗，把他工廠的整套機器設備與工具全數運到美術館，成為塞撒的最佳修護手，獲得他的高度讚許。塞撒自1945年，也正是高燦興誕生那一年，開始埋首在工廠創作持續十二年，而高燦興幾乎天天與工廠為伍，兩人既是工人，又是藝術家，雙方以藝會通，惺惺相惜。

一直繭居於五股工廠的高燦興，吃得少，睡得少，做得多，自從辭去國中教職後，幾乎沒有一天休息。有一年過年時黃光男打電話給他，劈頭就問：「為什麼你過年沒回家？」「我為什麼要回家？」高燦興回答得理直氣壯。為了創作他什麼都可拋，當五股工廠區的師傅們下午五

點紛紛下工了，他仍然鏗鏘有聲繼續鎚打，他把技術錘練得熟能生巧，每一次切割，每一聲敲打，他都知悉好壞，他日日實驗，時時開發，永遠不知疲憊，被廠商封為「使用二氧化碳」的大戶，因為 CO_2 電弧焊操練太多。

他從不假手他人代工，許多師傅看到他的熔焊方式，都瞠目結舌，不知他如何完成。他說：「在我的藝術裡有些師傅的技術不能用，有很多東西都是要靠我自己做，做到他們來看都會嘆為觀止，怎麼可以做到這樣！」如此用心的高燦興，似有意鍛練自己成為鋼鐵巨人！總是不斷在鋼鐵藝術中再開發、再創新，因而當他看到畢卡索、貢薩列斯那些鋼鐵雕塑時，他認同他們作品的歷史先驅性，卻也不免感嘆他們把熔接鋼鐵當成木頭或石頭般使用，沒有考慮到鋼鐵的特殊屬性與限制，反而無法做出更人的發揮，殊為可惜。

而高燦興更感嘆的是，臺灣的雕塑家被別國漠視，他說：「以前韓國還會找臺灣的現代藝術家舉辦聯展，但現在他們只找歐美的藝術家，根本瞧不起臺灣的

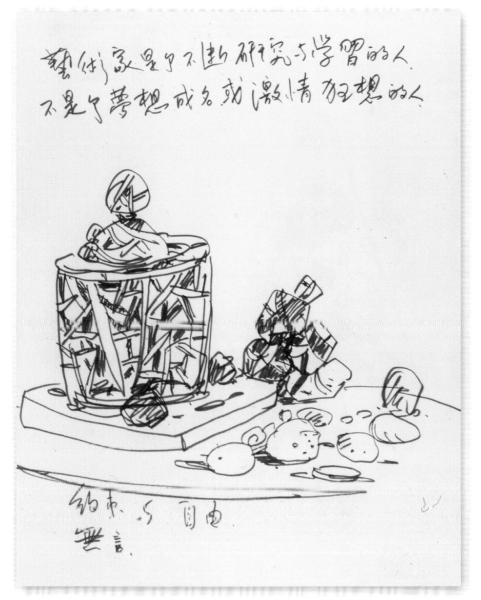

藝術家，事實上他們是比我們更有活力。」他衷心期盼，終有一天臺灣
的藝術家能站上國際舞臺，揚眉吐氣地說：「日本能，韓國能，我們也
能！」

　　就是這分雄心壯志讓他更打拚，不捨晝夜，不斷自我要求，嚴以待
己。他獨具的藝匠精神與研發鋼鐵雕塑的堅毅態度，終於站上了國際舞
臺，為國人爭光。

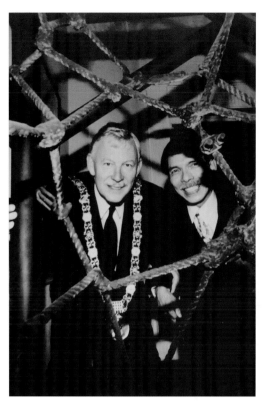

1997年，高燦興受邀至愛爾蘭喬艾斯中心舉行個展，和時任都柏林市長Mr. John Stafford與作品〈結紮〉合影。

臺灣之美，赴愛爾蘭喬艾思中心個展

1997年9月，高燦興首次海外個展就在愛爾蘭的喬艾思中心舉行。愛爾蘭人因長年爭取主權而與英國常以干戈相間，在戰火的洗禮下，淬煉出高貴的心靈，擁有多位諾貝爾文學獎得主，而為紀念一代文豪詹姆士‧喬艾思（James Joyce），設立了喬艾思中心。

「臺灣之美——高燦興雕塑展」展覽開幕典禮，由喬艾思中心主任巴伯‧喬艾思，都柏林市長John Stafford及我國駐愛爾蘭代表李明亮共同揭幕，與會來賓包括前總理、國會副議長及藝術家、貴賓等百餘人，現場冠蓋雲集，都對高燦興獨樹一格又傳達臺灣生活經驗的鋼鐵雕塑，讚譽有加。

展出作品包括〈橫躺的物體〉、〈紅樹林〉（P.75）、〈原野中的鹿〉、〈可愛的小宇宙〉（P.76）、〈站立的物體〉（P.74）、〈神性〉（P.43右圖）、〈無

1997年，高燦興在喬艾思中心舉行雕塑個展時的開幕致辭。

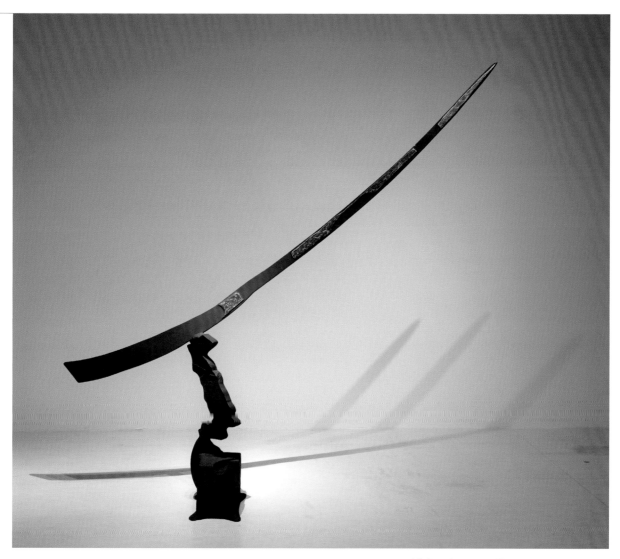

題〉（P.35）、〈結紮〉（P.55）、〈成長與
教育〉、〈鹿〉等十餘件。1990年代
中期之後，高燦興的風格蛻變為以
焊接做「量塊」的組合，且傾向於
裝置形式，就如這次個展，他的雕
塑形式分為橫躺、豎立與延伸三部
分：〈橫躺的物體〉由許多鋼板，
塊塊焊接組合成大型的有機抽象雕
塑，厚重的量感與一道道不規則的
焊痕，像是渾然大成的一塊棱角凹
凸起伏有致的岩石，粗獷雄渾別具

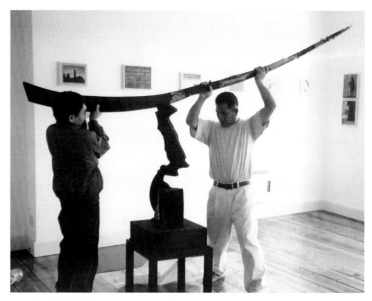

一向親力親為的高燦興（左），親自為作品〈鹿〉布展。

古樸的天趣，靜靜橫躺天地；再看〈站立的物體〉，由一片片厚重的鋼片，經過切割、焊接縫合而成多角轉折的形體，在光線陰陽向背的虛實中變化無窮。

喬艾思中心主任巴柏觀賞了高燦興的鋼鐵雕塑不禁讚嘆：「高燦興作品的特色在於材料表面引人矚目的特殊處理，有些質樸如岩石，有些看來像是火山爆發的熔岩，從中可以了解他所宣稱的，他的現代雕塑是要展現材料的內涵以及對材質的探索。」的確，高燦興取材工業文明的鋼鐵材料，卻形塑出有如岩石、熔漿般的大自然有機形體，滿載著自然躍動與沉靜的脈動，盈滿宇宙的神祕力量。

橫躺與站立的物體，一縱一橫恰恰構築出天地萬有，高燦興逐漸脫去早年以超現實感架構出的存在困境，回歸「物」自身的材質意蘊，在人與自然的人文世界中找到獨立而平衡的關係點。

與前兩件或站立、或仰臥、量感十足的物體，不同的是輕盈感的〈紅樹林〉，高燦興將車床車削後的鐵絲，染色成五團大小不一的團塊及一塊焊鐵塊面，組合成象徵臺灣淡水河口茂密的紅樹林自然生態保護區，它是大地和河川地的肺，既可維持河口生態平衡，也可保護候鳥

[左頁圖]
高燦興　站立的物體　1997
不鏽鋼　33×30×99cm
高雄市立美術館典藏
（場景攝於臺灣）

1997年，高燦興於喬艾思中心展出的作品〈紅樹林〉。

高燦興　可愛的小宇宙
1996　銅、水晶玻璃
28×25×22cm

及珍貴的稀有生物，這片世界分布最廣、終年常青的水筆仔純林，是臺灣有名的「水上森林」。高燦興以廢棄的鐵屑，詮釋「臺灣之美」，彷彿文明之外的原始林，一種卷鬚、毛茸、密實繁衍的亞熱帶植被正在愛爾蘭蔓生。而〈站立的物體〉的塊量感與龐大的尺度，正好與〈紅樹林〉的輕質感互為對比，在展覽現場形成張力，也暗喻臺灣鋼鐵製品等工業文化的「生產與消耗」循環不已的現狀。此外〈可愛的小宇宙〉，他將石頭做成砂模再鑄造，當表面與空氣接觸後，剎那間化為美麗的結晶，再鑲嵌水晶玻璃，成為閃閃發光的雕塑，粗獷的肌理與細膩的亮滑

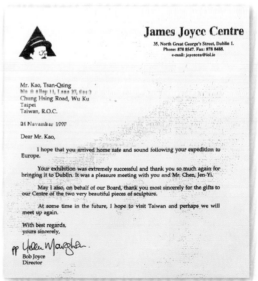

76

形成強烈對比。

　　十分強調雕塑的本質「視覺中的觸感」的高燦興，正巧遇到一群來自法國遠赴愛爾蘭旅行的學生，他們參觀喬艾思中心，在高燦興的個展中親自撫觸作品，感受雕塑肌膚的粗獷紋理與細部的皺褶變化，令他們開心又興奮，對「臺灣之美」有著不同的體驗。這次在愛爾蘭首度成功的出擊，也為他日後的再出擊充滿無限的信心。像高燦興在鋼鐵創作上如此全能的雕塑家，又極為謙虛有禮，英文造詣又好，允文允武，堪稱在臺灣的外交上，以藝術打了最美好的一仗。

▌德國發光，五次卡茲考雕塑公園創作

　　在喬艾思中心個展前，高燦興早已多次受邀至德國「卡茲考（Katzow）」雕塑工作營創作，第一次是1993年經由北美館與德國文化中心的推薦，赴德國參加這個現場實地創作的雕塑營。

1993年，高燦興受邀赴德國參加第2屆卡茲考雕塑營。

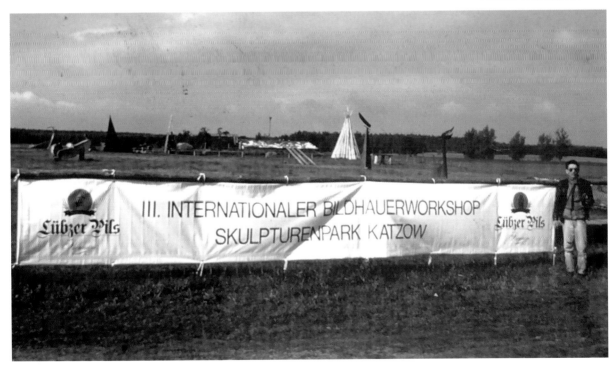

卡茲考雕塑公園位於波羅的海南岸，屬於德國北部米克蘭堡·沃爾波曼洲（Mecklenburg-Vorpommern）的葛來夫斯瓦縣（Greifswald），占地約十公頃，由土地所有人，同時也是鋼鐵雕塑家與工藝家的湯瑪士（Thomas Radeloff, 1955-）夫婦所負責。這次雕塑營由來自波蘭、臺灣及德國共四位的雕塑家，以及三名德國畫家，在濱臨波羅的海的青草曠原上共同創作十二天。

雕塑公園提供藝術家許多材料，包括大型原木、塊狀原石、鋼板、鋼管及鐵材，並有CO_2電弧焊接機、乙炔氧氣切割器、手提電動機、電鑽和手提鏈鋸、斧頭等工具，以及卡車、吊車供創作者使用。

高燦興在這片青草地上「種」了一棵高約5公尺的鋼鐵竹子，名為〈君子風度〉。從用乙炔和砂輪一段段地切割鋼管，到用電弧一節節地焊接成彎曲有致的竹節，再修整焊痕，最後將作品吊至自己選好的地點安置，塗漆以防雨水侵蝕。高燦興每天依照工作計畫，工作如牛，備極辛苦，然而他卻謙虛地向德國人解釋：「竹子象徵中國孔夫子的君子精神，竹與德在臺灣的方言中同音，我聽到德國就想到竹子及孔夫子循循善誘的君子品質。」

這件以竹子為基本結構，以鋼管的彎曲成形，誇張又變形的鋼鐵雕塑，站立在德國土地上，正默默地為東西的文化交流耕耘，不畏風雨。

也許是第一年高燦興的創作態度及〈君子風度〉深深虜獲德國人的心，第二年（1994）同為鋼鐵雕塑家的卡茲考雕塑營負責人湯瑪士，又邀請高燦興及另一位石雕家許禮憲共同參加，這次計有臺灣兩名、日本一名、拉脫維亞一名、匈牙利兩名及德國三名，共九位雕塑家參與。

他們在藍天綠地間自由創

1998年，高燦興攝於德國卡茲考雕塑公園「藝術與文化的糧倉」展覽館前。

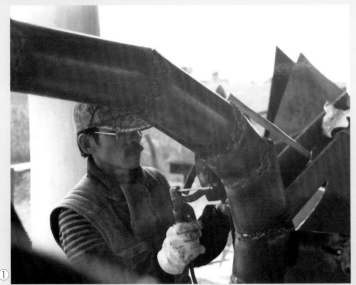

①

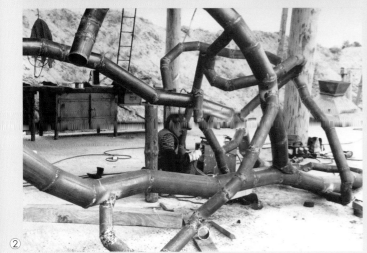

②

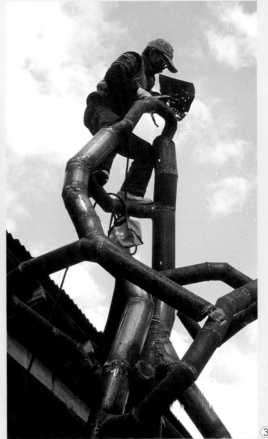

③

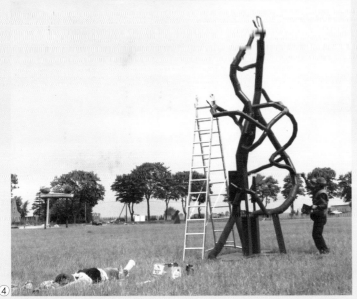

④

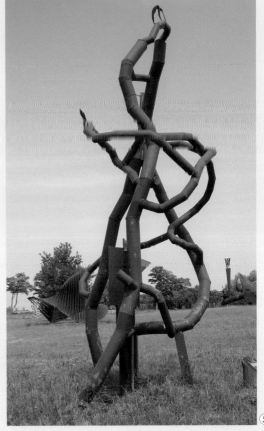

[本頁圖] 1993年，高燦興首次受邀參加德國卡茲考雕塑工作營，創作以中國的竹為基本結構的作品〈君子風度〉。

⑤

2011年，高燦興與其他一起參加第18屆卡茲考雕塑營的藝術家們，攝於歡送晚會。

1998年6月，高燦興於德國卡茲考雕塑公園「藝術與文化的糧倉」個展的展覽手冊封面。

作，在鏈鋸聲、焊鐵聲、卡車聲中，逐步完成創作。這次高燦興的鋼鐵創作是由多個四邊形組合而成，在一個長方體中由上斜斜嵌入一個梯形，再交叉嵌入另一個梯形，中間懸吊小型物件。兩兩交叉的梯形在直立的長方體架構中形成動勢。這件多角形的幾何抽象雕塑，高達15米，名為〈藍天、綠地以及愛好藝術的心性〉。

高燦興的作品名稱，已然說明了整個卡茲考雕塑工作營的創辦意旨。受邀的各國藝術家們並不是住在旅館，而是分別住進負責人湯瑪士及共同經營者木雕家約克（Eckard Labs）的家，受到他們家人溫馨的接待。至於機票費、車費及材料費則由州政府、縣政府及民間贊助，而使用的機具設備大都由湯瑪士及約克兩位雕塑家的私人工作室提供。

高燦興對雕塑工作營的靈魂人物湯瑪士十分敬佩，他身為一位專業藝術家又善於擘畫，不但貢獻自己的土地，又籌辦雕塑公園及工作營，一方面提供工具、機器，又與家人免費供應膳宿，他的奉獻精神令高燦興稱許不已。雕塑工作營負責人只須解決藝術家創作中的困難，對於長官的來訪並不必費心接待，政府單位只是協助的角色，對工作營的一切活動並無任何干涉；而各地的媒體對雕塑工作營都爭相報導，參觀的人潮絡繹不絕，使得偏遠的卡茲考村，因擁有一個雕塑公園而與遠近的大小城市產生美好的互動關係。

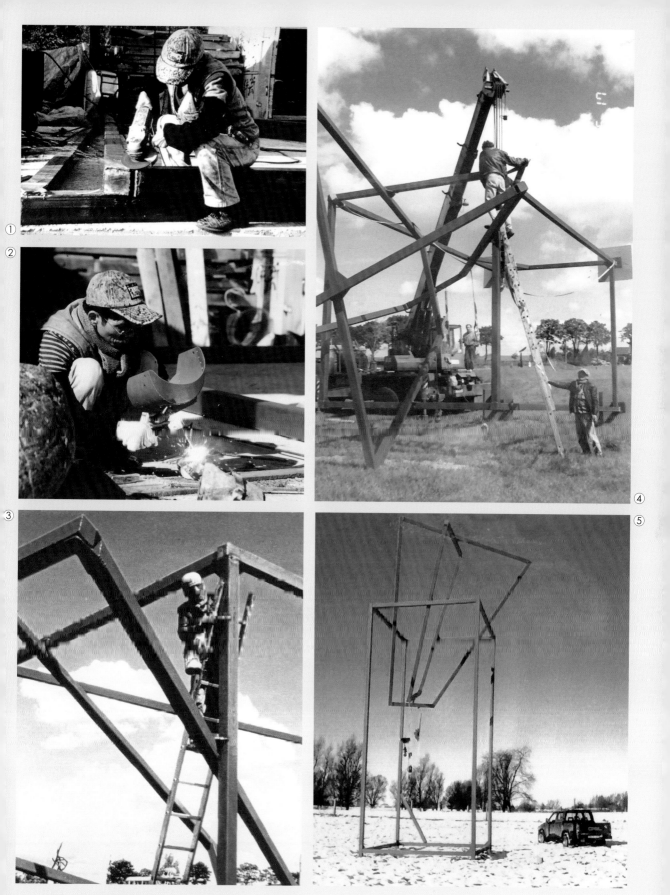

① ② ③ ④ ⑤

[本頁圖] 1994年，高燦興再度受邀至德國卡茲考雕塑工作營，於現場創作作品〈藍天、綠地以及愛好藝術的心性〉。

[上左圖]
1998年，高燦興（右2）與各國藝術家在德國卡茲考雕塑營以藝會友，交換意見。

[中左圖]
1998年6月，高燦興與參觀友人攝於德國卡茲考雕塑公園「藝術與文化的糧倉」個展展覽現場。

[上右圖]
高燦興於卡茲考雕塑公園「藝術與文化的糧倉」個展展場一景。

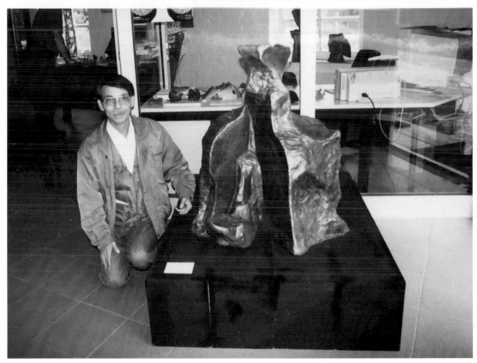

1998年，高燦興與作品〈一位令我懷念的德國朋友〉攝於卡茲考雕塑公園「藝術與文化的糧倉」個展現場。

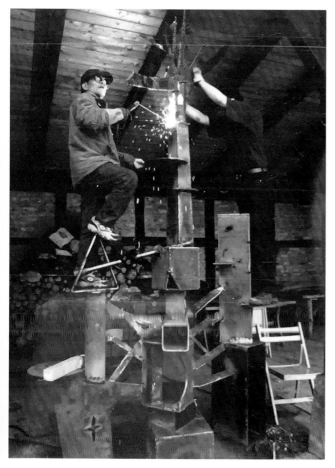

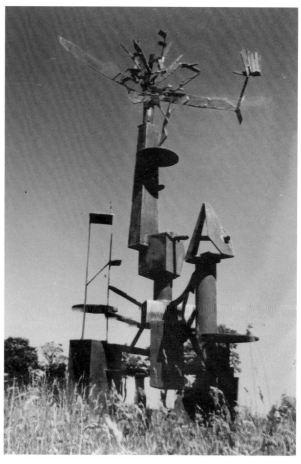

[上圖]
2001年 高燦興再度受邀
於卡茲考雕塑工作營，創
作作品〈飛翔於藍天〉。

[下圖]
2001年，作品〈飛翔於藍
天〉。

　　高燦興在雕塑工作營內，不但與各國藝術家在思想、觀念及技術上
而上相互交流，更建立起深厚的友誼，令他十分感念。

　　高燦興第三度接受邀請是1998年，他除了在卡茲考雕塑工作營現場
完成一件高6公尺的鋼鐵雕塑〈我飛翔於朋友的家鄉〉(P.84)，且在雕塑公
園內的「藝術與文化的糧倉」展覽館舉行「高燦興雕塑」個展，他運
用觸覺性材料作造形及裝置空間，獲得其他國家的藝術家及賓客的回
響。這次展出的作品包括〈原人〉、〈切割〉、〈紅樹林〉(P.75)、〈成長與教
育〉、〈一位令我懷念的德國朋友〉、〈神話〉、〈可愛的小宇宙〉(P.76)、〈站
立的物體〉(P.74)等十件，而高燦興雕塑作品的完成度及金屬處理的技
巧，吸引許多觀眾的關注。例如〈切割〉運用石頭翻鑄成不鏽鋼，再焊
接紋路，將石頭與不鏽鋼不同屬性的材質，相融一體，趣味橫生；再如

[左圖]
高燦興手繪之〈我飛翔於朋友的家鄉〉設計示意
圖,當時的作品名稱為〈飛翔〉。

[右圖]
1998年,設置完成後的作品〈我飛翔於朋友的家
鄉〉。

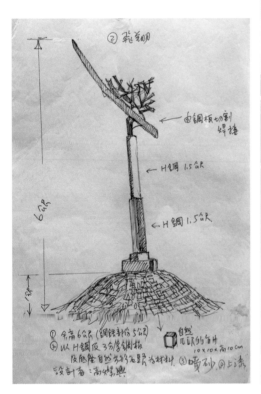

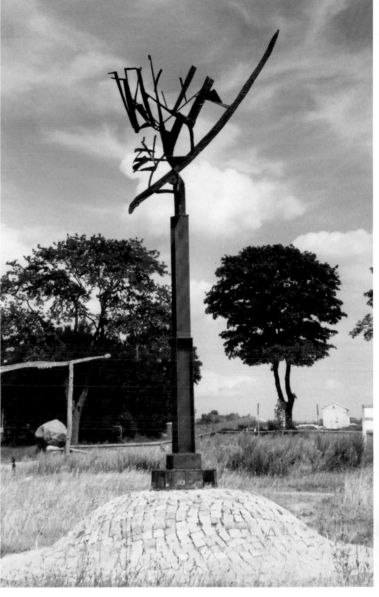

似草非草的〈紅樹林〉裝置效果;〈可愛的小宇宙〉有如在渾沌宇宙中浮現一顆明珠。高燦興在鋼鐵的世界中游刃有餘地捏塑,令人嘆為觀止。

　　昂然挺立於石坡上的〈我飛翔於朋友的家鄉〉,一根由鋼板切割、焊接,斜斜向上的弧形鋼條,上面再焊接粗細不一,有如中國草書般的鋼鐵線條。適逢高燦興在雕塑公園個展,他的雀躍之情真如展翅的大鵬,自由翱翔於異國天空,似乎他年輕奔躍的心又飛越起來,雖然已是走過五十而知天命的年歲。

　　其後2001年及2011年,高燦興又一再受邀赴卡茲考雕塑公園創

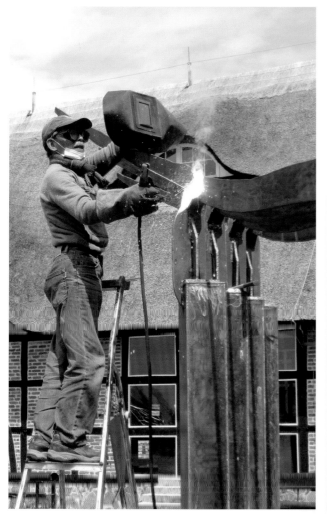

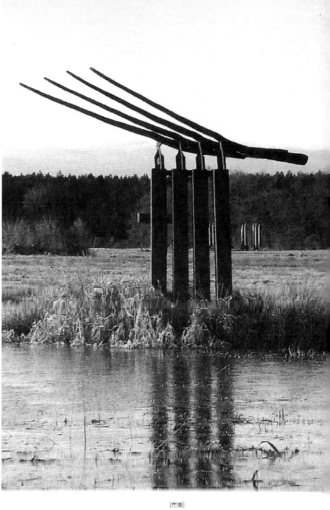

[左圖]
2011年，高燦興於卡茲考雕塑營正實地創作〈飛奔〉。

[右圖]
2011年，高燦興於卡茲考雕塑公園創作完成的作品〈飛奔〉。

作，他共留下五件戶外鋼鐵雕塑作品在卡茲考，是臺灣雕塑家在海外的一大壯舉，更可看出他卓絕的雕塑技法與美學思惟的融合無間，是他無止境的開創精神的一人創舉。

2001年的〈飛翔於藍天〉(P.83右圖)，是許多鋼鐵構件的拼貼組合，圓筒形、三角形、長方形、圓形等各種幾何形的鋼板焊接，他的創作似乎愈來愈駕輕就熟，整體呈現一種戲劇般、童話般的劇場張力，作品似乎盈滿他製作時舉手投足的詩意。時隔十年後，2011年的雕塑〈飛奔〉更見高燦興凝斂、簡潔、飛動的雕塑，充滿時間激流中的上揚意志力，他的藝術生命永遠在飛翔、滑行。

五、起死回生，召喚生機

1992年臺灣「文化藝術獎助條例」公布，90年代中期高燦興陸續承接公共藝術，包括校園深具教育性的公共藝術及具有指標性的公共藝術，如佇立於行政院公務人力發展中心的〈卓越與親民〉，與〈繼往開來──中埔情〉，立於嘉義中埔鄉高速公路交流道附近，具有地標意義。

由於高燦興在海內外鋼鐵藝術的卓越表現，2000年榮獲吳三連獎，他不因獲獎得意忘形，為使藝術永不退轉，更前往美國芳邦大學留學，60歲時獲得藝術碩士，精神可嘉。

回國後任教東海大學及臺灣藝術大學，是深受學生崇敬的好老師，他傾囊相授，傳承技藝，為鋼鐵藝術教學注入新活水。63歲卻意外得腦瘤，瀕臨死之邊緣，幸於一年後康復，他再度奮起，獲邀參加威尼斯雙年展平行展。

[右頁圖]
高燦興　生態九號　1999　不鏽鋼、鐵、木　175×155×100cm

[下圖]
2011年，腦癌病癒後的高燦興，再度應邀前往德國參加卡茲考雕塑營，與德國友人一起享用午宴。

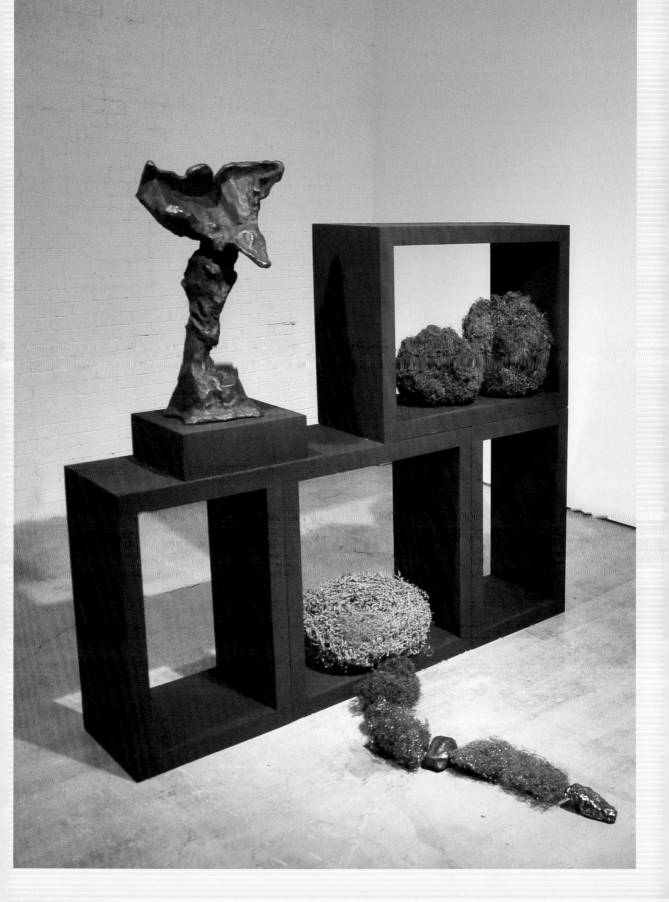

[上圖]
高燦興手繪之〈乾坤〉（日月英華）草稿。

[下圖]
高燦興手繪之〈光陰〉草稿。

公眾美學，為在地環境打造公共藝術

在1992年「文化藝術獎助條例」公布，明訂：「公有建築物所有人，應設置藝術品，美化建築物與環境，且價值不得少於該建築造價百分之一。」公共藝術是讓藝術品由殿堂走入民間，使藝術介入生活空間，豐富都市的景觀，也為藝術家提供諸多的創作可能性。然而公共藝術的設置，藝術家須事先有完善的規畫與運作機制，對於設置地點、使用材質、作品結構、防風防震等災害預防，或作品與周圍環境空間的關係及影響皆須審慎評估，才能為環境量身打造出優質的公共藝術。

1995年高燦興承接高雄英明國中三位一組的校園公共藝術。高達12米的抽象雕塑〈乾坤〉（日月英華），高燦興使用中鋼的鋼板進行雷射切割，四根直而不直、彎曲有致的線性鋼條牢牢植根大地，組成一個立體結構，而將鋼條彎折打造出如雲朵、月亮、太陽的意象，在開放的結構中，穿梭著有機的線條，似乎象徵教育的百年大業是與自然合一的順其道而行，才能登峰造極。

〈光陰〉(P.91)是一片20米高，7.5米寬的巨型牆面，高燦興以弧形、三角形、鋸齒形、長方形、圓錐形的鐵板巧妙組成一個時間劇場，在光線的推移與雲彩的變化中，充滿詩意的想像力，也蘊含著無窮的時光流轉，即使時間不斷老去，光陰一再荏苒，藝術仍是永恆的新。藝術家把抽象的感覺基調，藉由抽象的鋼鐵組合，焊接在牆面，遠觀猶如一幅凹凸起伏，有著節奏感的巨畫。

藝術家生來就是與時間相抗衡，像高燦興鍛鑄了二十幾年的功夫，如今才能以他精湛的技術，隨心所欲

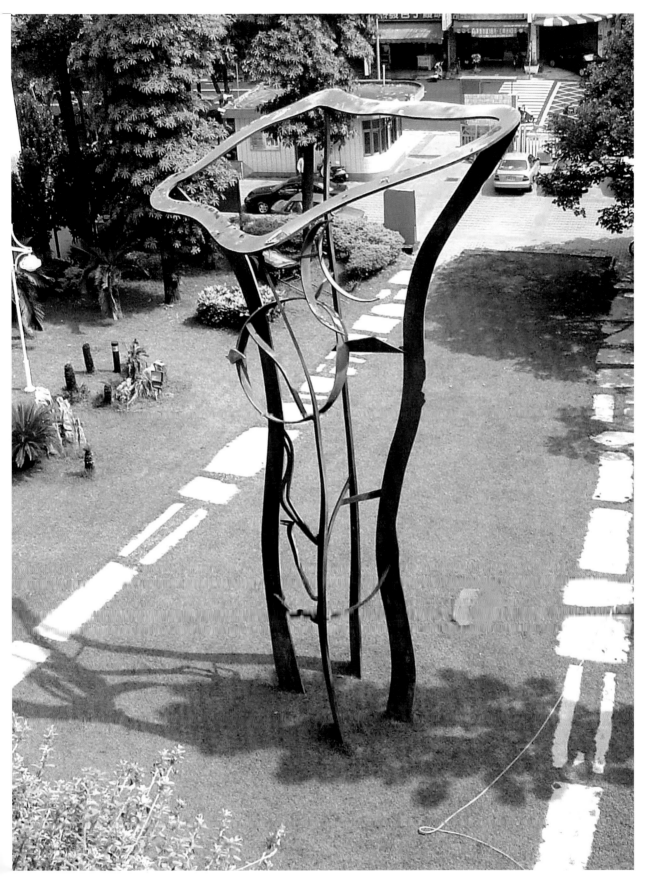

高燦興的鋼鐵雕塑作品〈乾坤〉（日月英華）。（高雄市立英明國中提供）

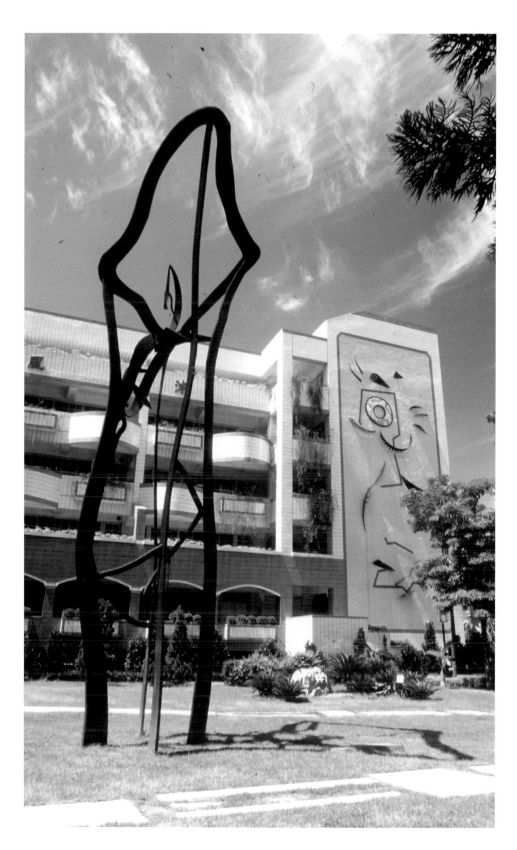

[右頁圖]
設置於大樓牆面的巨幅公共藝術作品〈光陰〉。（高雄市立英明國中提供）

坐落於英明國中校園裡的〈乾坤〉（日月英華）與〈光陰〉。（高雄市立英明國中提供）

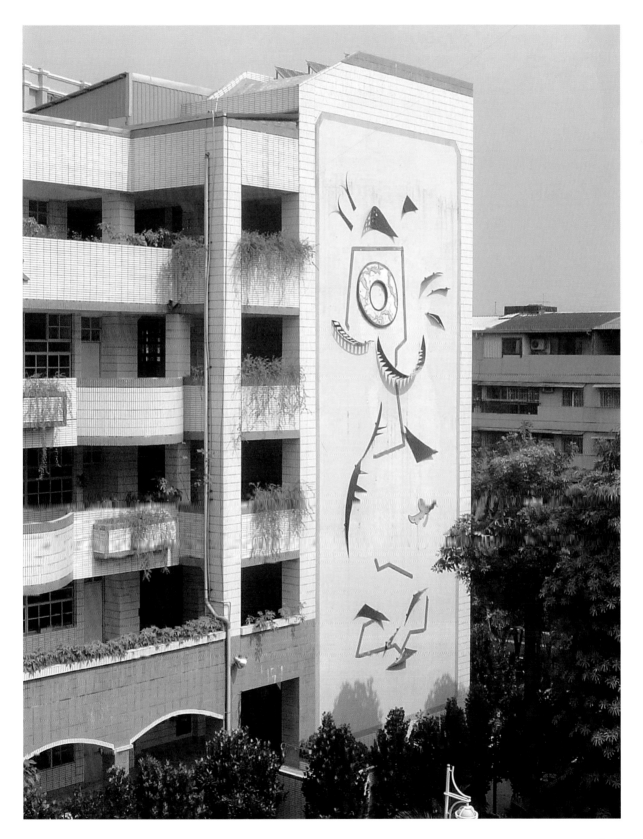

地具現盤踞於他心中的藝術想像，再次挑戰自己。

〈自然而然〉是一件不鏽鋼浮雕作品，他以焊槍當畫筆，在8米長的大片不鏽鋼板上熔焊出深深淺淺的線條，再烤漆上色，創作出一幅點、線、面構成，猶如油畫般的抽象畫，顏料的自由流淌，線條的流暢舞動，若非高燦興嫻熟的材料掌控能力，無以致之，他多張草圖的設計與施作的精細已預告了作品的完成度。

此外，2000年高燦興創作的公共藝術品〈卓越與親民〉（P.94），高度約5米，佇立於行政院公務人力發展中心戶外庭院。抽象的線條，向上攀升串接、穿透，形塑成寫意的變奏人群，是高燦興以5公分厚的鋼板進行雷射切割，再進行不同弧度的焊接，使有機造型的鐵板相互緊緊圍繞，再以黃色烤漆上色。雖然鋼板原有的質感消失，但那金黃色的溫暖鐵板似凝聚成一股向上飛揚的火焰般的能量，象徵公務人員的和氣親

[右頁上左圖]
高燦興手寫的〈自然而然〉作品說明。

[右頁上右圖]
正以焊槍在不鏽鋼板上創作〈自然而然〉的高燦興。

高燦興　自然而然　1995
不鏽鋼烤漆　240×800cm
高雄市立英明國中校園浮雕

〔8公尺 × 2.4公尺（加框）〕牆面10.5 × 3公尺

（高雄市立苓明國中新大樓一樓走道浮雕壁設計）

①. 作品題目：自然而然

②. 說明：教育即生長，生長應順其自然，而非揠苗助長，如此才能使青少年們獲得正常的健康的發展。本作品以一面十分藝術化的浮雕壁呈現出苓明國中的精神。（長8公尺，寬2.4公尺）

③. 製作技術材料：以不銹鋼鋼板為主，配合少許必要的一般數鐵，經焊接、切割及部份磨光折光後再加以噴漆噴刷。浮雕壁四邊的框以鋼鐵或木為，得依接近完成時期的作品效果去作決定。

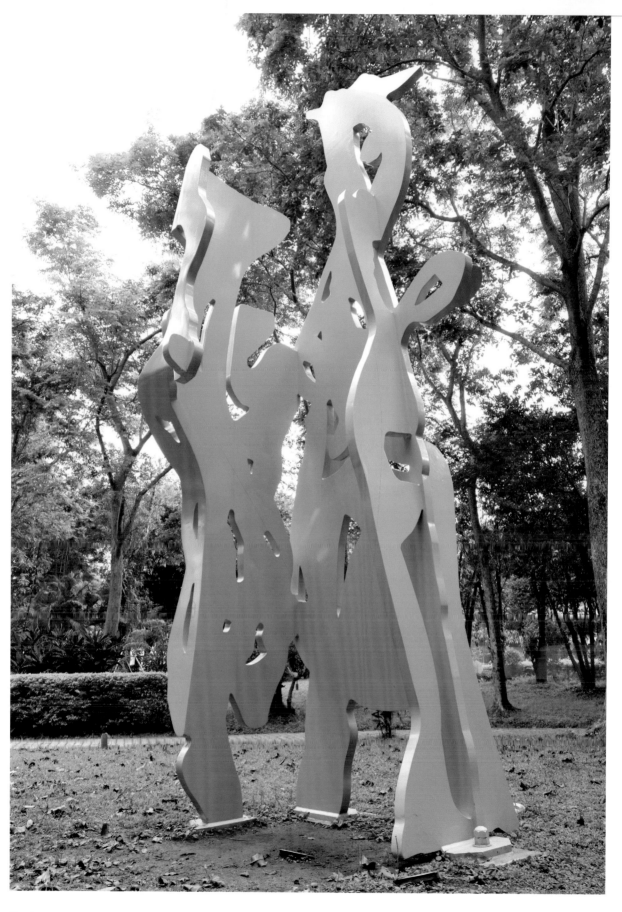

94

民，與群策群力的團隊精神。

2001年的公共藝術作品〈繼往開來──中埔情〉，是位於嘉義縣中埔鄉高速公路交流道附近的幾何抽象焊鐵雕塑。高燦興以「中」字為意涵，以鐵片折彎成管狀立體的黃色呈現，象徵中埔鄉繼往開來，中流砥柱的地標意義。

高燦興這兩件公共藝術，明顯地與他平日重視的「雕塑本質」在色彩塗裝，或表面肌理，甚至造型風格上，不全然契合；畢竟公共藝術不像藝術家在工作室盡情發揮的創意工作，而是須與許多政府單位與公共藝術評審委員，作多方面的溝通，難免藝術家的個人意志與工程角度的

內湖高中典藏的公共藝術作
品〈成長與教育〉。（鄭芳和
攝）

考量有所扞格，因而藝術家如何在公共性與個人美學上取得平衡點，是
優質公共藝術成功的關鍵因素。

2002年的〈成長與教育〉是座落於內湖高中校園三件一組的鋼鐵雕
塑，是以他原有的一件〈成長與教育〉（1990）為主，再配上兩件如網狀
般的有機造型雕塑，三件作品彼此相互對話，一個是在壓抑式、封閉式
的框架中成長，一個是敞開式的自由成長，一大一小、一高一矮的張力
結構，是高燦興以幽默、調侃的方式作為譬喻，意味著學子在教育體系
中自然成長，塑造成獨立自主的人格，一如織出一張無限伸展的大網，
潛能將無限開展。

高燦興在校園公共藝術上較能將創作意識盡情發揮，而無太多的
限制，也比較貼近他自身的創作風格；這也是一組藉外在雕塑情境，抒
發藝術家自身內在成長心境的作品。如何藉焊鐵的雕塑語法，形塑成藝
術，一直是高燦興不斷精進自己的鍛鍊方式。至於觀眾如何欣賞這類充
滿結構感的立體抽象雕塑？高燦興直言不諱地指出：「這類鋼鐵的現代
結構若從表面的形式上看來，或許無法解答觀賞者實質上的需要，因此
人們必須以一種不同的心理調整，以及利用人們藉以面對『每日多變的世界』之不同邏輯去接近它。」只因藝術家也生活在當代社會，他每日萃取生活中的所感，所知，再創發為藝術。

在〈成長與教育〉之後，便不見高燦興的其他公共藝術，這正流露出一位

2002年，高燦興（右1）於國
立中央大學藝文中心舉行個
展，為到訪參觀的北美館友人
解說作品。

藝術家的真性情，當創作總是綁手綁腳，無法盡情發揮，他寧可放下。他無法背叛自己的創作意志，也無法為滿足自己的追逐，捨去傾聽自己內在的聲音，只因他早已安於清貧度日。

拼命三郎，熔焊鋼鐵藝術獲吳三連獎

北美館1999年舉行一場別開生面又富歷史意義的「歷史現場與圖像——見證、反思、再生」展。為了不讓歷史事件重演，以藝術的昇華縫合歷史的傷痕，展覽場的入口，便赫然矗立著一件大型的鋼鐵雕塑，氣勢磅礴，震人心魄，是高燦興的〈被火紋身的烙痕〉（1998）。

〈被火紋身的烙痕〉以不鏽鋼為主體，又焊接鐵，鐵鏽的斑駁表面，烙鐵的道道痕跡隱喻臺灣人二二八事件的歷史傷痛。沈重黝黑的鋼鐵如銅牆鐵壁，有時生命如此沈重，無法磅秤，有時輕盈如頂端的鐵網雲朵，似也暗喻著歷史的肉身可以如此老毀，靈魂的演繹，可以輕鬆存活，在悲情中蛻化。高燦興雕塑的觸感，觸動著生命的共感共振，那是見證歷史圖像之後，再生悲憫的感恩之心。

高燦興常說：「20世紀尾端趕快努力的人，必定是21世紀初要成為藝術家的候選人！」從來把一天當兩天用的高燦興，20世紀末就時常陶醉在大量的勞動與創作過程中，以一隻發光的焊槍，

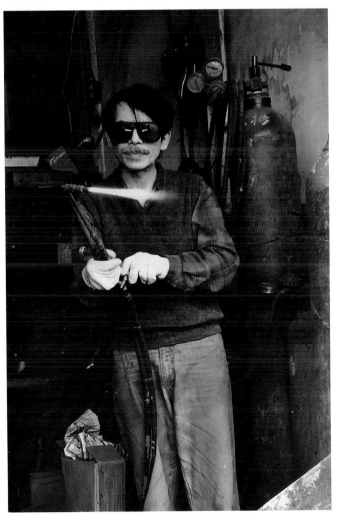

焊槍是高燦興創作不可或缺的重要工具。

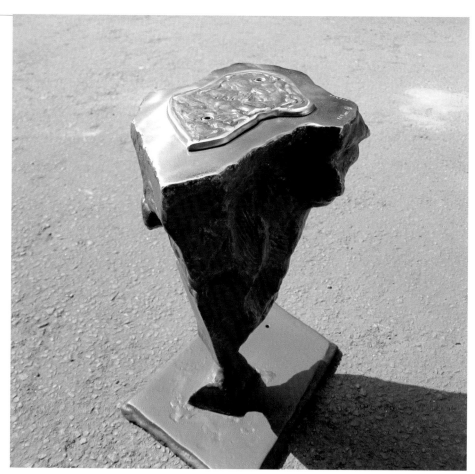

高燦興　鏡花水月　2001
不鏽鋼　46×37×25cm

高燦興　隕星　2001
不鏽鋼　17×11×10cm

高燦興　鋼鐵雕塑的DNA（1）　2000　不鏽鋼、鐵　48×37×205cm　高雄市立美術館典藏

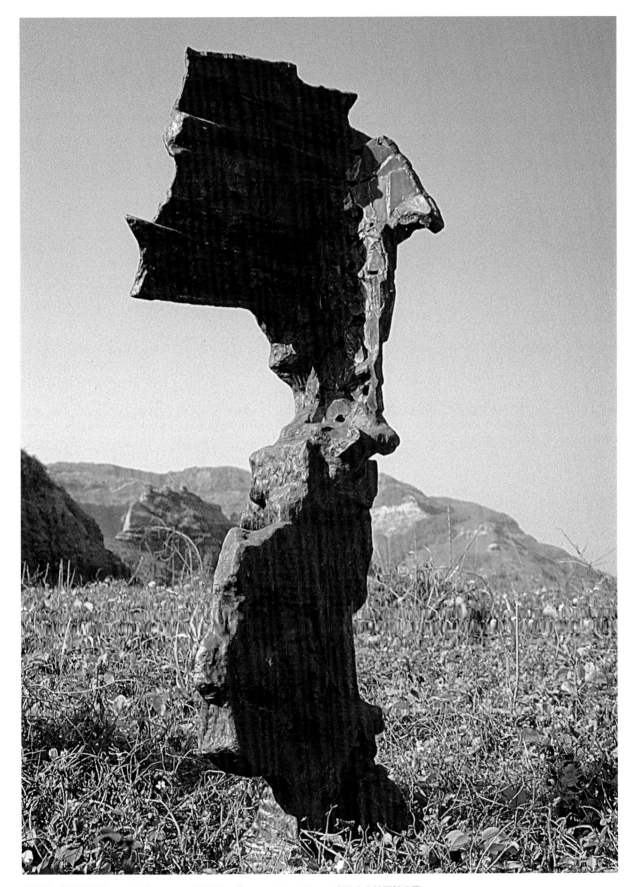

高燦興　鋼鐵雕塑的DNA（2）　2002　不鏽鋼、鐵　57×53×165cm　高雄市立美術館典藏

[右頁圖]
高燦興　化身　2000
不鏽鋼　34×18×15cm

熔焊他的表意識秩序與潛意識衝動，在鋼鐵雕塑中開展觸覺性材料的極限。他在現代鋼鐵雕塑中的手感實作、材質實驗或美學觀念，無疑在眾聲喧嘩的世紀末已自成一格，在國際藝壇引起眾多回響。

果然一進入2000年的21世紀，高燦興就榮獲第二十三屆吳三連獎。當他發表致詞感言時，他引用當年就讀國立藝專時，他的雕塑系主任李梅樹的話說：「藝術家必須認真創作，時時檢討自己的作品，即使做到餓，做到死都不應有怨言。」又說：「過去我已經做到餓了，但我仍謹記恩師的教誨繼續堅持，獲獎後我要更努力創作，做到生命的終點。」五十六歲的高燦興，仍不忘二十五歲學生時代恩師的叮嚀，且三十年來以身作則，奉行不輟，敬業精神令人感佩。

高燦興　316L　2002
不鏽鋼、木頭
42×37×15cm

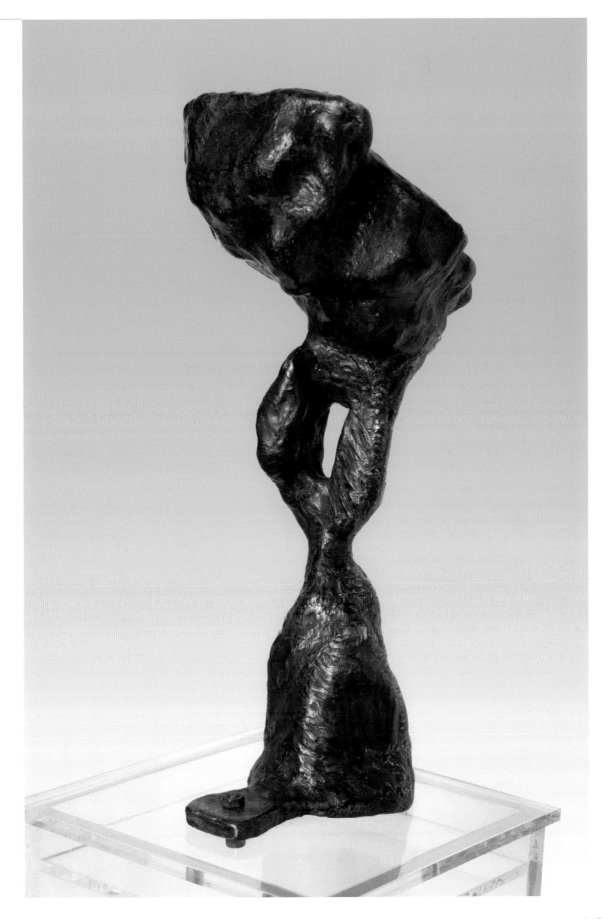

[上圖]
高燦興就讀芳邦大學時期
的學生證。

[下圖]
研究所時期高燦興與他的
素描作品。

▌永不退轉，六十歲獲美國芳邦大學碩士

生命行經耳順之年，2003年近六十歲的高燦興，興致勃勃地遠赴美國密蘇里州芳邦大學（Fontbonne University）藝術研究所攻讀，彌補他年輕時未能與同是藝專畢業的戴壁吟，共同赴西班牙留學的遺憾。學校許多教授看到他的國際展歷與雕塑，都認為他根本不用上課，只要交作業就可以，但他仍然堅持去上課，沒有一堂課不到，也沒有一堂課遲到，即使假日美國同學都去工作或休息，臺灣同學都去旅遊或參觀，他卻一個人還

Fontbonne University
Tsan-Hsing Kao
Resident
155970

[左圖]
2004年5月，高燦興與校
長於畢業典禮時合影。

[右圖]
高燦興　粉紅大人　2004
石膏　高50cm

在用功，直到深夜11、12點，校警向他道晚安，翌日清晨4點又驚訝地向他道早安，好奇地問道：「你為什麼這麼努力？」高燦興心裡只是想即使許多課程他早就學過了，甚至自己也教過，不過倒可以溫故而知新。

學校的教授看到如此用功的一位老學生，又是這般優秀的藝術家，便熱心地推薦他轉到別所大學，或許他會得到不一樣的收穫。然而高燦興覺得只要融會貫通，在哪間學校上課其實並無差別──也許差別就在於吃，學生餐廳的廚師，每次清晨看到一位瘦小又彬彬有禮的東方人第一個來報到，總是毫不吝嗇地給他雙人份，讓他吃得痛快，心滿意足地去上課。

經過這一年的海外留學重當學生的經驗，高燦興深深地感覺到留學或在國內唸書都很好，不用羨慕在國外留學的人。他也深切地體認到他的家族鋼鐵事業，帶給他的黑手背景，是一般雕塑家難有的經驗，他再

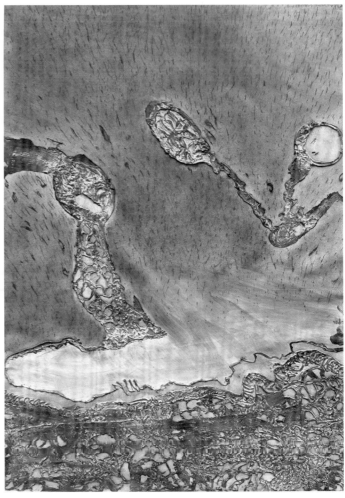

[左圖]
2004年，高燦興留美時期的
雕塑作品。

[右圖]
高燦興2004年的作品
111×84cm

[右頁圖]
2004年，高燦興留美時期的
鋼鐵雕塑作品。

次認定如果要當藝術家就得好好做，那才是顛撲不破的道理。

▌瀕臨死亡，在愛的挹注裡擁有一個家

　　2007年6月的某一天，高燦興忽然不明究裡地頭痛欲裂，經過許多奔波與診斷才確認，腦部中央長瘤，因惡性腫瘤長在腦幹旁，為避免危險，醫生決定不開刀而直接以化療及放射性治療醫治，當時醫生偷偷告訴家屬：「病人將不久於世。」囑咐他們搬到安寧病房。現在高燦

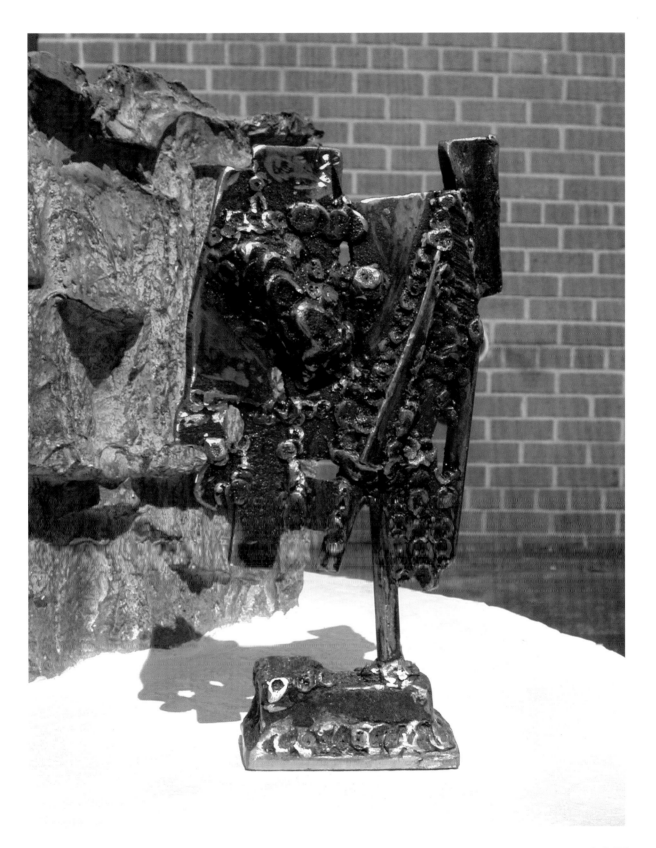

高燦興　素描　2004
電腦輸出　84×111cm

2007年，高燦興腦癌
化療期間的神態，眉宇
間有著超脫凡塵的祥和
感，猶如出家僧。

興豐盛的戰鬥力轉為對付病魔，餓了幾十年的他，身體極為虛弱，卻仍擁有鋼鐵般的意志力。當他接受精密儀器「核磁共振」檢查時，雖然左右耳輪番充塞鏗鏘聲響，耳朵飽受噪音干擾，所幸平日在工廠已飽聽不少敲擊聲，他倒覺得那種不同節奏感的聲音，很像當代音樂的幻想曲，每一趟進入檢查，他的身心像是受到一場奇異音樂的洗禮，而不以為苦。他痛徹心扉地密集接受化療，上蒼已饒過他一劫。

2008年當筆者拜訪高燦興時，他因化療，頭髮全數掉光，猶如一位出家僧。其實他本來就是一位藝術的苦行僧，如今掛單在臺北天母。我訝異他已出院，卻仍睡著與醫院一模一樣的病床，難道不會讓他覺得一直在生病嗎？經他解釋才知那張可以自

由升降的床，比較適合他的作息，躺臥也較為舒服。

　　而此時一向單身，孤獨一人生活的高燦興，身邊多了一位女性友人照顧，她是高燦興病危時，在札記上寫著的「她是我最愛的人」。這位朋友口中的「大吳」吳月娥，為了照顧她心目中的「高老師」，她甘願放下一切，洗手做羹湯。在大吳的全心呵護及愛的澆注下，點亮了高燦興失落的心境，他們共同戰勝了病魔。高燦興曾經告訴過他的學生，他所以一直堅持創作，「主要是二十多年前他已經放棄了一切，包括成家立業」，而這個聰慧的女子成為他最佳的守護者。

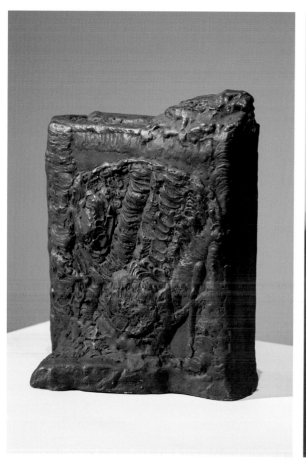
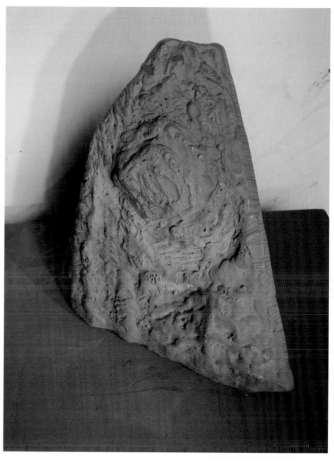

[左圖]
高燦興　烙印　2003　鐵
25×28×18cm

[右圖]
高燦興　烙印　2003　鐵
20×20×23cm

　　經過一年的休養，高燦興的生命從未如此清閒過，過去他總是分秒不浪費，是否上天垂憐他，為了讓他放慢腳步，慈悲地派遣一位溫柔的天使與他常相左右，要他好好咀嚼餘生的滋味。

　　賽斯（Seth）說過：「身體的疾病常常是由心靈壓抑而來，疾病往往只是個『提醒服務』要你採取行動而造成轉機。」的確，如果不是生病，高燦興不會停下來，他的生活務實而緊湊，永遠是創作比生命重要；而他孩提時代由於母親早逝，弟弟仍在襁褓之中，父親不得已再娶，他的繼母又接二連三生了五個小孩，作為要養一群小孩的母親，她早已被生活淬鍊得現實而剛強。而在父母夾縫中的高燦興，不忍違逆他們，許多事只能打落牙齒和血吞，一再隱忍。他在一篇〈學習雕塑的經過〉中寫道：「回憶往事，令人心酸。」這些辛酸的往事，令他心裡淌

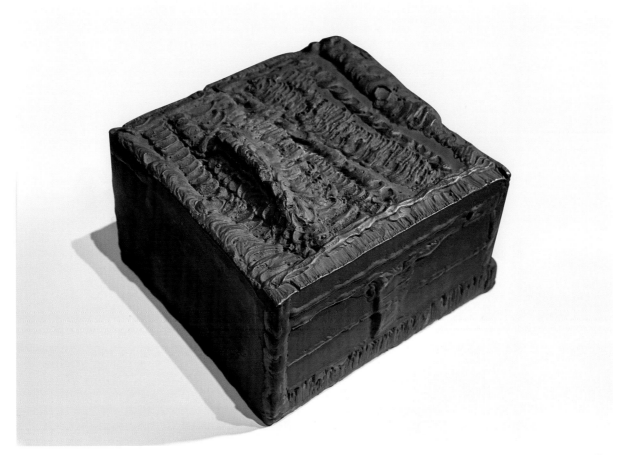

血，他幾乎很少向人吐露，全數積壓在他內心深處，一如他那件〈找心深處〉（P.49）盡是糾葛交纏、千瘡百孔的線條，在生命低谷時他也曾動過自殺的念頭，這也是為什麼許多人看了他1991年在北美館的個展，都覺得他的作品充滿悲苦。

　　成長對他而言，是一場痛苦的歷練，加上他單身一人，又疏於照顧自己的身體，執意「做到餓」、「做到死」，也許上蒼不忍讓他就此湮沒於世間，只好以病痛來提醒他，讓他在瀕死邊緣，卻又不致於喪失生命。病後他若有所悟地告訴筆者：「今後我要認真吃飯，好好生活。」

　　的確，他必須認真吃飯，把吃飯當一回事。病癒後，他養成良好的作息習慣，每天早上與大吳固定一起運動，他散步活絡筋骨，她打太極拳，之後再一起用早餐，生活步調順其自然。她為他準備可口的便當及

[右頁圖]
高燦興　鐵構（2）
2002　鐵
61×49×98cm

高燦興　鐵構（3）
2002　鐵
70×60×30cm

高燦興　鐵構（6）
2002　鐵
尺寸未詳

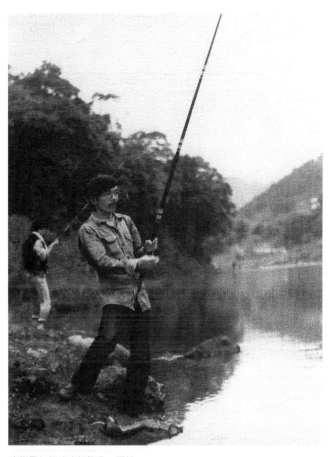

高燦興年輕時嗜好釣魚，攝於坪林。

新鮮水果，再開車送他去五股工廠。他並不能太大動干戈，但在工廠做做小件的作品，他的心總是比較踏實，畢竟他是個離不開創作的人。不過，他也不忘以自己的生病告誡學生：「做藝術家要非常努力，但不一定要像我這樣，我也是時代養成的，我的處境有我那時代的不得已。」

他的生活不再像以前那麼緊繃，有時他也會到住家附近的士林雙溪左岸重拾釣竿，回味遺忘許久的嗜好。而她也常開車載他，一起去吃他愛吃的清燉牛肉麵，或品嚐其他的小吃或糕點，他開始體會創作不是生活的全部，歇一歇享受當下也無妨。

在一部《告白》的影片中，高燦興有感而發地說：「我從病中學到許多人生的智慧，不但要好好養生，要休閒，而且我還是堅持要好好工作，不需偏廢。過去我是偏廢，做到廢寢忘食，太久以後，體力透支，生了這場病後，身體只有一個，透支一次後，沒辦法再透支第二次。」

可是當高燦興重回工作室創作時，他不免忘記時間。有一次晚餐時間，大吳未見他回家，打了好幾通電話，都無人接聽，她心急如焚，不知發生了什麼事，趕緊請住在工廠附近的助手，幫忙查看一番。只聽得助手回電：「老師就要回家了，他太專注工作了！」此時她才放下心中的不安。這種甜蜜的負擔，素樸真摯，她以無比的愛，把他生命中的潮濕漸漸烘乾。她懂得他的藝術，了解他的苦楚，她小心翼翼把這分「憐惜」藏在心底，只是對他百般地呵護，名份早已拋諸腦後，她只想好好陪他走下去，嗅聞人間的好滋味，嚐嚐人間的美食，感受人間的溫度。從此兩人，形影相隨。

再度奮起，威尼斯雙年展綠色狂想曲

2013年，高燦興攝於威尼斯慈悲聖母院。

美術，可以為社會勾勒未來的願景，提出新的生命倫理觀嗎？藝術家與他作品材質的「物」存在著什麼關係？藝術家跟他的創作客體，在朝夕相處下，能進入主客體合一融入，跨物界的緊密契合情境，一如塞尚跟他的聖維多克山嗎？

2013年，策展人羊文漪以「綠色狂想曲：跨物界共生起舞」為展覽主題，邀請高燦興、黃銘昌、周育正三位藝術家參加「威尼斯雙年展」平行展，探究藝術家與材質之間的互為主體，物我合一的共生關係，同時以綠色召喚出人類可以在地球上與自然環境中所有的「物」和平共生的觀念。

2013年，高燦興應邀參加第55屆威尼斯國際美術雙年展平行展「綠色狂想曲」。

高燦興　環保方塊　2004
鐵烤漆　150×50×40cm

布朗庫西　吻　1916　石灰石
58.4×33.7×25.4cm
美國費城美術館典藏

踏入威尼斯的慈悲聖母院中，彷彿漫遊於草原，一塊150公分大的〈環保方塊〉，像是一片褐色泥土掛在牆上所長出的如茵綠草；又有〈仲夏之夜〉，一團團不同綠色調的草，在地上不斷蔓生；〈春〉是如物體般又像人站立的草，乍看之下有如布朗庫西（Constantin Brancusi,1876-1957）的〈吻〉，兩人的親密擁抱；而〈綠草奇緣〉(P.119)，是一片草與工業文明的鋼鐵焊痕共存共榮，吊掛在牆上，又伸展到窗戶，一片欣欣向榮。高燦興認為現代鋼鐵雕塑家是「不斷的分析或發現生活中的內在現象，進而表現出『再造觀念』」。高燦興以廢棄的鐵屑，化腐朽為神奇，再造出綠色天地，使藝術如魔法般神奇，同時也表現出內在的精神意涵，一種生生不息、循環往復的「道」。鋼鐵雕塑始終包含文明性格，更能反映現代化世界所遭遇的各種命題，使藝術家融入更多的人文關懷。此外，高燦興又受邀參

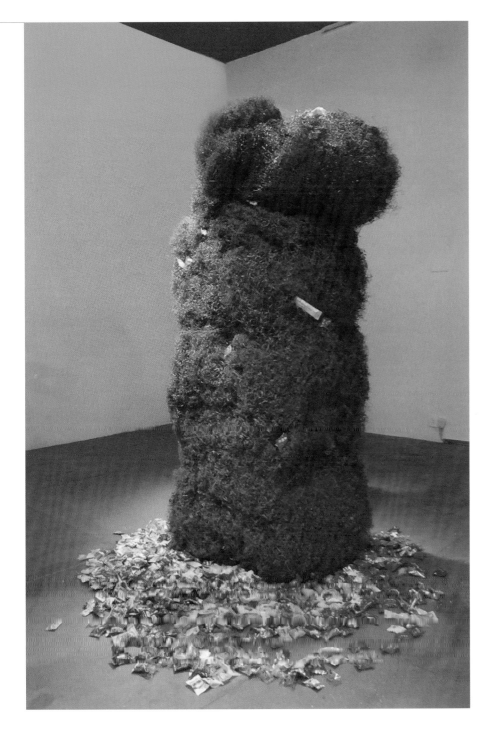

高燦興　春　2004
不鏽鋼、鐵
150×45×45cm

加威尼斯麗都島（Venice Lido）的國際戶外雕塑展。

　　在鋼鐵雕塑世界闖蕩三十多年的高燦興，奇思異想地把原本他以鋼鐵熔接、焊燒所呈現的量塊體雕塑，代之以廢棄物的鐵屑，將它浸泡、再捲曲成團，化為草的意象；茂密叢生的綠草，又象徵著臺灣人如小草般堅韌的生命力。高燦興以廢棄物回收、染色、組合，為自己的鋼鐵雕塑拓展出另一種新面目，那是一種詩意的、柔情的、象徵的、環保的，

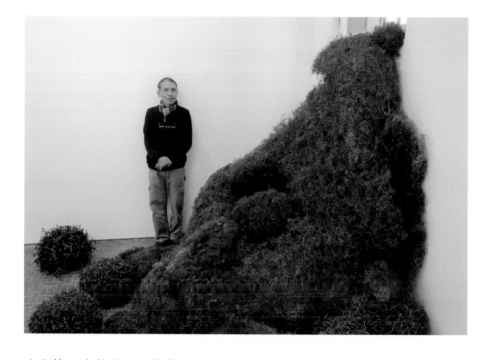

高燦興　綠草奇緣　2005
不鏽鋼、鐵
200×117×20cm

2013年，第55屆威尼斯國際
美術雙年展平行展「綠色狂想
曲」展場一隅。

人與物，自然與文明的對話與共生的舞動新關係。高燦興使用工業廢鐵
屑擬仿纖細的綠草，不斷滋生、繁衍。彷彿與擅於活雕塑，以自然材料
塑造成簡約形式，關懷土地、全球暖化，讓作品長滿青草，滋育不斷的
瑪格・韋伯斯特（Meg Webster, 1944- ）的〈青苔床〉、〈雙丘〉或有些許
血緣關係。

在威尼斯雙年展時，高燦興巧
遇同班同學奚淞，回臺後奚
淞以毛筆親函高燦興，並寄
贈〈慈經〉，願他遠離煩惱，
平安快樂圓滿。

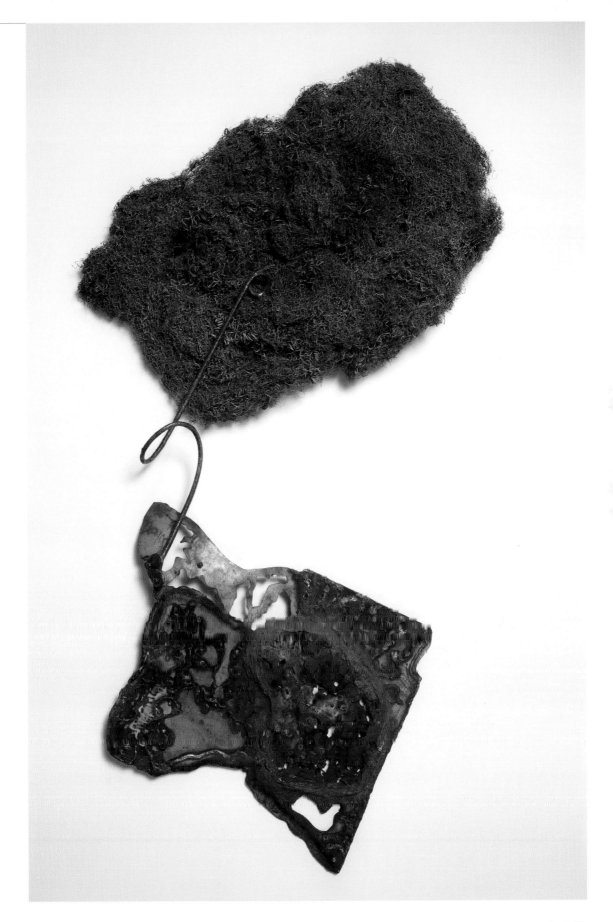

六、精神三變，自我超越

高燦興一生在創作上兢兢業業，猶如本著尼采提倡的「精神三變」，由駱駝、獅子而嬰兒，在藝術上不斷創變，不斷超越，在鐵鎚與熔焊中錘煉出如超人般的不朽形象。高燦興堅信藝術是一生的馬拉松，堅持做到餓、做到死，三十年如一日，不改創作態度。

2017年，「焊藝詩情——高燦興回顧展」於北美館盛大舉行之際，高燦興卻在最後的回首中告別自己生前最重要的個展。他強調以觸覺感知回歸雕塑本質的鋼鐵藝術，是永遠不墜的鋼鐵靈魂。他終生虔謹自持，堅苦卓絕如苦行僧，作品閃爍著緘默、內斂而耀眼的光輝，是開拓臺灣鋼鐵雕塑的先鋒人物之一。

[右頁圖]
高燦興　雕塑思維　2015　鐵、不鏽鋼、木框　19×27cm
[下圖]
高燦興身影，攝於工作室二樓。

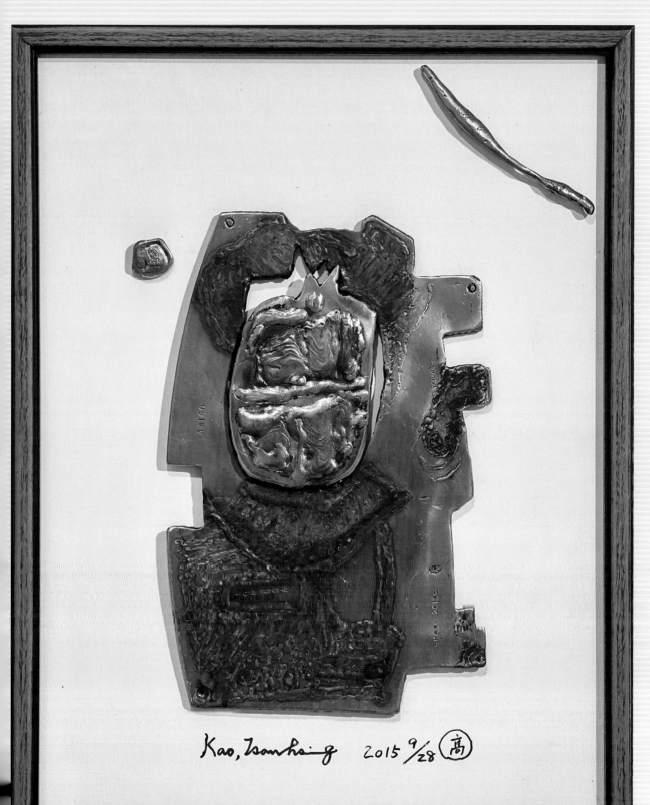

Kao, Tsanhsing 2015 $\frac{9}{28}$ 高

焊藝詩情，在最後的回顧中告別自己

　　高燦興從第一次生病後，在大吳無微不至的照料下，恢復得很好。如此才華橫溢又不帶半分狂想的藝術家，且是受學生敬仰的好老師，應得上蒼的護佑，長保安康。

　　完美，是高燦興藝術的追求，然而這個世界似乎從來不曾存在著完美。他好端端地活著，正沐浴在幸福的春風裡，誰知十年後那股不測的風雲又把他吹得七零八落。

　　高燦興第二度發病是2016年10月，他又開始去醫院接受化療與放療，這次他不想住院，只想在家靜養，只因他已難得擁有個溫馨的家。大吳怕自己照顧不周，請了兩位看護日夜輪流照料，他一直無法進食，只能以鼻胃管餵食，身體日漸虛弱，看得她十分不捨，她知道災厄已經襲來，可是她並不懼怕，她相信他們一定可以像上次那樣一起攜手奮戰，戰勝病魔。

　　高燦興眼看著北美館他此生最重要的大型回顧展，一口口地逼進，

2017年，臺北市立美術館舉行「焊藝詩情——高燦興回顧展」。（鄭芳和攝）

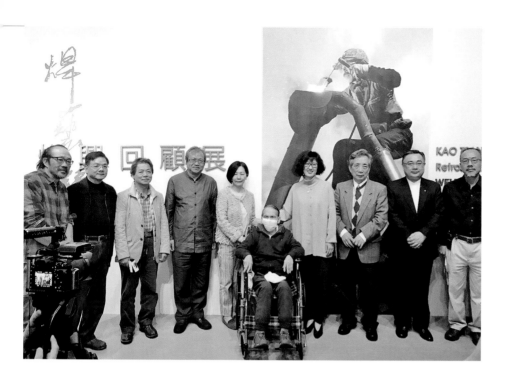

他束手無策，只能交給陳恰昌、葉威宏等助手全權處理，還有他的許多學生也一起協力完成。幸好幾個月前他早已把展覽清單與佈展細節規畫妥當，開展前夕他還去現場巡禮一番，並親自調整了一件作品的角度。

高燦興堅持不去醫院，他其實一直想支撐到開幕，即使他已高燒不止，癌細胞早已侵入骨頭，他從不叫苦，他仍要撐起病體，親自參加自己個展的開幕典禮。

3月25日開幕當天，高燦興戴著口罩，坐著輪椅出席，許多雕塑界的同好、藝術家、親朋好友及學生都前來道賀，他滿心感恩，卻無法開口，由學生陳永剛代唸致詞稿。在眾多賓客的祝福中，大吳推著輪椅，讓他在現場再好好端詳他這一生的作品結晶，包括素描、水彩，那是他記錄他對藝術最初的感動，也是孕育他雕塑的雛形。大約一時許後，高燦興不得不提前離去，留下滿場的賓客，他正在與上天搶奪最後的時間。

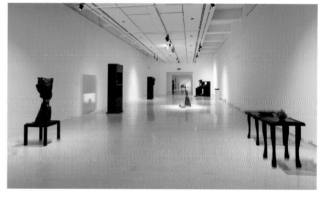

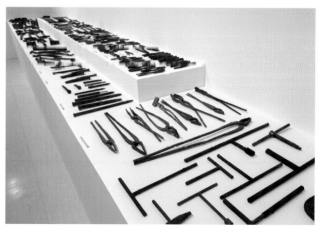

烘暖餘光，在無常的幸福裡相親相愛

　　高燦興一直想在家裡渡過生命最後的餘光，無奈個展後一個多星期，他忽然癱倒在地，喘息不已，大吳見情況危急，不得已火速將他送往醫院急救，住進重症病房，情況並未改善，第三天只見高燦興維生機

高燦興　無題　2014
不鏽鋼　10×6×1.5cm

高燦興
隨想（浮雕）　2014
不鏽鋼、木框　53×63cm

高燦興
隨想1號（浮雕）四幅合一
2014　不鏽鋼、木框
92×92cm

高燦興2014年的作品。

器上所有的指數都不斷下滑，院方卻執意要他們搬出病房，大吳苦苦地哀求醫護人員再讓他們待一晚，當雙方正乎執不下時，大吳卻眼睜睜地看著他的心跳、脈膊、血壓急速歸零。高燦興即使面對死亡，也選擇不麻煩別人，不願看大吳痛苦無助，也不願造成院方的困擾，寧可自我了斷，他就是如此一個緘默的人。

　　高燦興生前曾為大吳雕塑了一件〈頭像〉（1999），那是高燦興的鋼鐵雕塑中最富柔性張力的作品，雖是抽象造型，卻隱然有著開展自如的婀娜身軀，作品中藏著所有不可言說的柔情蜜意。

▌捏塑存在，堅持藝術是一生的馬拉松

　　20世紀存在主義的根源，來自歐洲的齊克果（Søren Kierkegaard）、尼采、雅斯培（Karl Jaspers）、馬賽爾（Gabriel Marcel）等思想家的存在哲

[右頁圖]
高燦興　頭像　1999
不鏽鋼　68×37.5×40cm

學，而存在哲學在二戰前夕由德國傳入法國，影響了沙特、卡謬（Albert Camus）等人的存在主義文學。沙特提出「存在先於本質」，成為存在主義的思想基石，他在〈存在主義即是人文主義〉中說：「每一個人必須選擇他自己……一個人為了創造他所意欲的自己，所採取的行動與他所相信他應當如是的人的形象中，沒有一個不是具有創造性的。」

歐洲人經歷二次大戰，遭受人類浩劫與毀滅的痛苦，在面對荒誕不羈又殘酷的現實世界，不得不思考人存在的意義與價值。沙特的「存在先於本質」，以自我創造決定存在的意義，強調人是自我創造、自我超越的主體。

存在主義存在著三個思想階段，先是「荒謬期」發覺人生的苦悶荒謬，繼而進入「奮鬥期」與荒謬戰鬥，不放棄希望，最後達到「自由期」的內心平和。

高燦興的個人生命經歷與創作，是否就是存在主義的映現呢？高燦興五歲母親因病驟然離世，已是晴天霹靂的耗訊；為養護孩子父親隨即

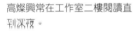

高燦興常在工作室二樓閱讀直到深夜。

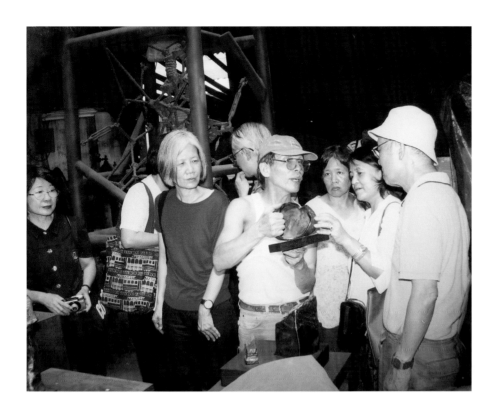

高燦興在工作室向朋友解說作品，後方是作品〈結絮〉，攝於1995年。

續絃，高燦興的命運已然脫離循常軌道；而小學三、四年級時父親生意失敗，全家由臺北搬遷至偏僻的三重。及長，大哥離家打拼，大姊遠嫁美國，他原是排行家中的老三，下面還有一位弟弟，忽然成為同父異母五位弟妹的領頭羊，他過早地承擔著包袱，生活充滿存在的困境；而他在艋舺國中教書八年後決意辭職，走入藝術專業創作，卻遭父視質疑處境堪憂。

海德格在〈藝術作品的起源〉中指出，藝術作品是存在的顯現和證明，藝術品的意義就是把「真正」的「存在」赤裸裸的呈現出來。以此來看高燦興1970、1980年代的作品〈神性〉（P.43右圖），全身困於框架中失去自由的無法掙脫，或〈超我〉（P44）將鑄銅的身體部位頭、手、腳肢解，又異位組合，猶如一個殘敗不全的自己。

1980年代中期高燦興遭逢生命中的巨慟，他摯愛的弟弟離世，他將椎心之痛化為創作。〈我心深處〉，生命的葛藤如刺，有如陷在人生的穴洞裡，對生存情境作荒謬的構築；〈獸性、人性、神性〉暗喻兄弟同

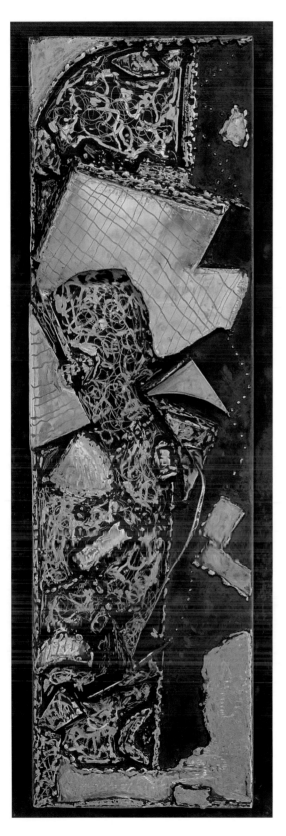

室操戈的刺痛與情感裂痕，更顯超越自我神性的難得。

1990年代之前的作品，是高燦興的生命情境，處在存在主義第一階段及第二階段時期，他在生之苦中不放棄自己，毅然拋下教職，從有限的存在中試圖超越，選擇專業的藝術創作，是他超越自己的開始。

他從第一次1972年在精工舍畫廊的小型個展，到1991年在北美館的個展，二十年的辛苦創作，他不知享受為何物，喝即溶咖啡時，總需加好幾匙白砂糖，他說：「人生太苦，要加許多糖。」

行過苦澀煎熬的歲月，自1990年代起，高燦興連續好幾年、五度受到德國卡茲考雕塑創作工作營的邀請，在雕塑公園創作戶外大型鋼鐵雕塑，是他生命中的破天荒大事。

1993年的〈君子風度〉(P.79)是椰昂然兵在大地上，不斷抽芽長葉，生機勃勃的植物，是搖曳生姿，竹節中空的竹子，也象徵謙虛有禮的君子，足打情仙象雕塑；1994年的〈藍天、綠地以及愛好藝術的心性〉(P.81)是三組幾何形體架構出的幾何抽象雕塑；1998年的〈我飛翔於朋友的家鄉〉(P.84)，作品洋溢著向上飛翔的夢想。1990年代這三件作品的題目與雕塑的造形完全不同於以往，一種向上昂揚的意志貫穿著作品，他早已擺脫1991年那種既要抗拒獸性的叫囂，又要讓人性在其中沈浮，卻要在神性中獲得救贖的那種〈獸性、人性、神性〉(P.47)的糾葛，或〈我心深處〉(P.49)靈魂深處的悲涼與荒蕪，或像〈結

高燦興
虛虛實實——點石成金
1993 不鏽鋼 高11.5cm
臺北市立美術館典藏

[右頁圖]
高燦興 現代福爾摩沙
1990 鐵
186×50×90cm
臺北市立美術館典藏

縈〉（P.55）那類對教育的不滿，或〈真理之外〉（P.51）的宗教思辨，他已經以鋼鐵呼喚出生命的自在與靈動。而創作與思考兩者如何縝密結合？高燦興認為：「都是在做之中，你會得到一層又一層新的出路。」

往昔受制於精神的枷鎖，高燦興不斷在「神性」或「超我」的命題中想獲得超脫的慰藉，然而卻在異鄉尋得靈魂的出口，與一群志同道合的雕塑家暢談藝術，也受到熱情的款待，開展出向上的自由意志。穿越第一階段存在的「荒謬期」那種悲苦的心境，再穿透過第二階段存在的「奮鬥期」那奮發向上，堅忍不拔的奮力向前，終於進入第三階段存在的「自由期」，這個階段他較少用象徵手法營造存在的困境或孤絕的迷境。沙特認為，自由就是「自為的存在」，是超越過往種種苦痛的經驗，是一種自我超越的意向性。高燦興說：「藝術是一生的馬拉松。」在這場競賽，他以不斷超越自己作為生命的標竿。

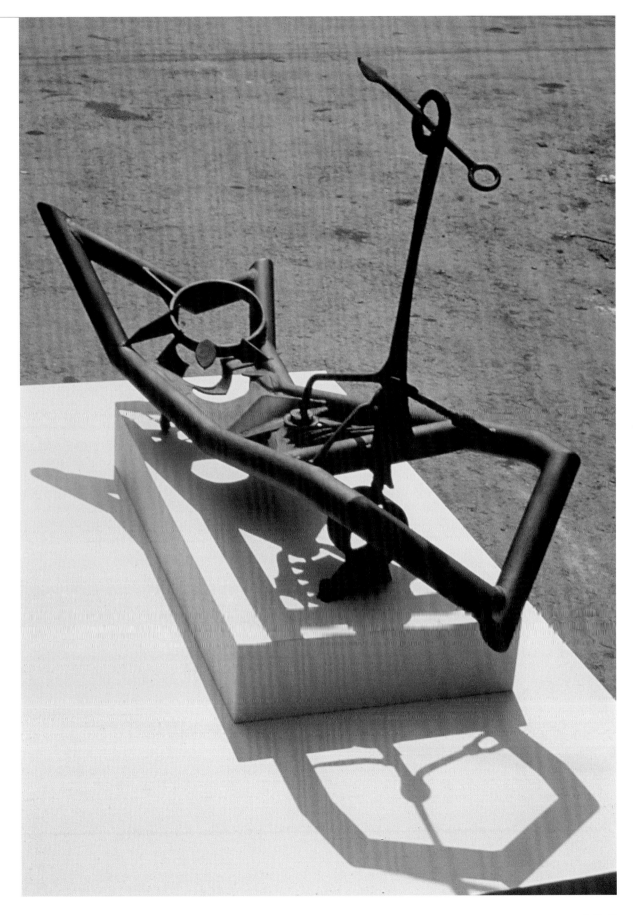

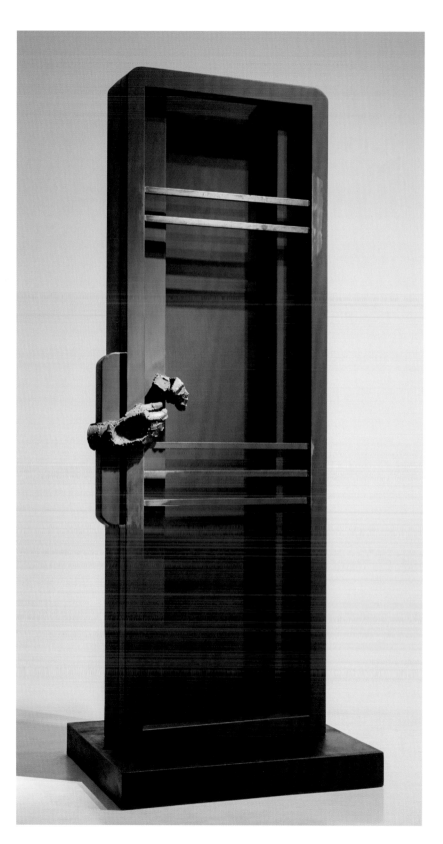

這個階段高燦興以柔軟的心，敞開了存在者的存在，1997年的〈紅樹林〉（P.75）、1999年的〈黃金草原〉（P.137上圖）和〈朝露〉，以裝置的形式，將廢棄的鐵屑，轉化為生生不息的團團綠草鋪陳而開，一種綠意盎然的春天氣息在他的心中蕩漾開來，那種對大地贊頌的牧歌式作品，也持續到千禧年之後的〈山中的故事〉（P.146）或〈綠草奇緣〉（P.119），不但他心中盈滿了春的消息，心境也青春起來，人間情愛的滋潤，使他釋放出生命的重量，他的生活空間不再是

[左圖]
高燦興　超越　1990　不鏽鋼、鐵
201×28.5×82cm
高雄市立美術館典藏

[右頁上圖]
高燦興與1996年的作品〈神性〉（圖左），及同一年的兩件創作〈無題〉。

[右頁下左圖]
高燦興　無題　1996　銅
24×17×14cm

[右頁下右圖]
高燦興　無題　1996　銅
39×21×7.5cm

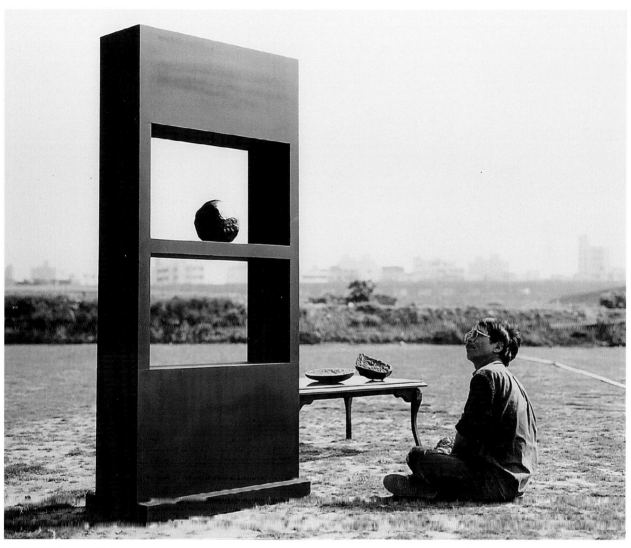

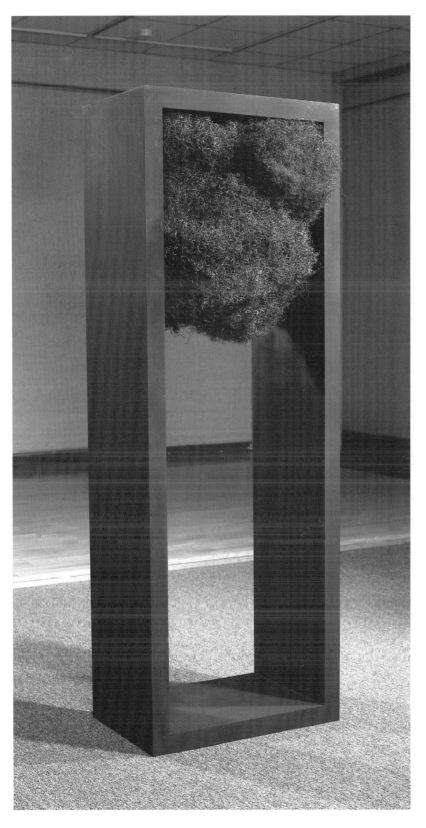

壓縮或變形、扭曲的牢籠框架，而是無邊無盡的綠草遍野，是一種心靈的昇華與洗滌。

〈不鏽之頌〉（P.138）有如他鋼鐵的集大成之作，有他早年追求的理性架構，但那陽剛的幾何架構已化為一種載體，承載著陰柔蔓生。萬綠遍在的鐵屑與熔焊得斑斑駁駁、滿布皺褶紋理的有機浮雕，是鋼鐵化為繞指柔的團團綠草與帶狀的不知名生物，高燦興似乎有意將他所有的鋼鐵技法冶於一爐，追求剛柔相濟，陰陽共生，幾何抽象與抒情抽象相融一體的境界，高燦興命名為「不鏽之頌」，正是對不鏽鋼化身為千種風情的禮讚，他將畢生所穿越過的美學經驗，匯流成為他表現生命的極致。

高燦興　黎明　1999　鐵、木
175×51×40cm

136

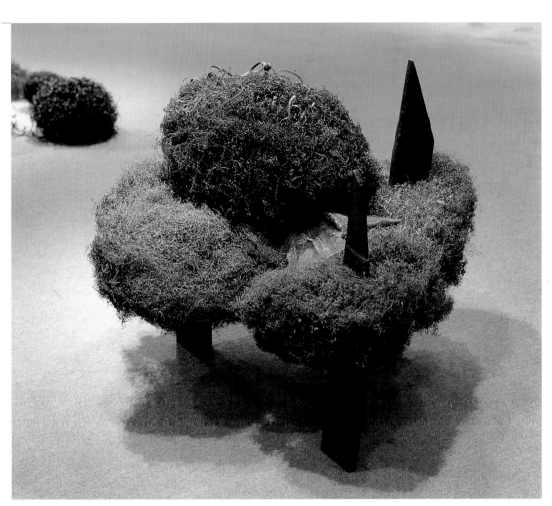

高燦興　黃金草原
1999　鐵
121×110×92cm
高雄市立美術館典藏

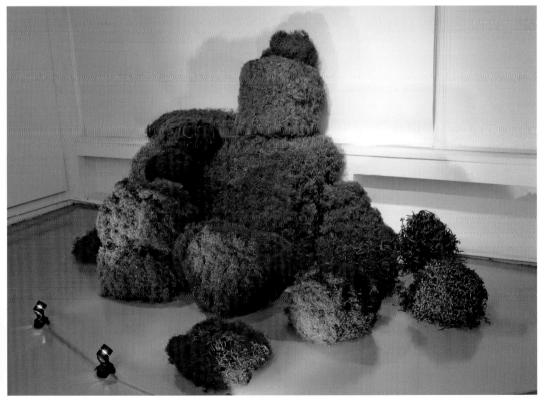

高燦興　裝置　2011
不鏽鋼、鐵
200×400×150cm
尺寸依展覽現場而定

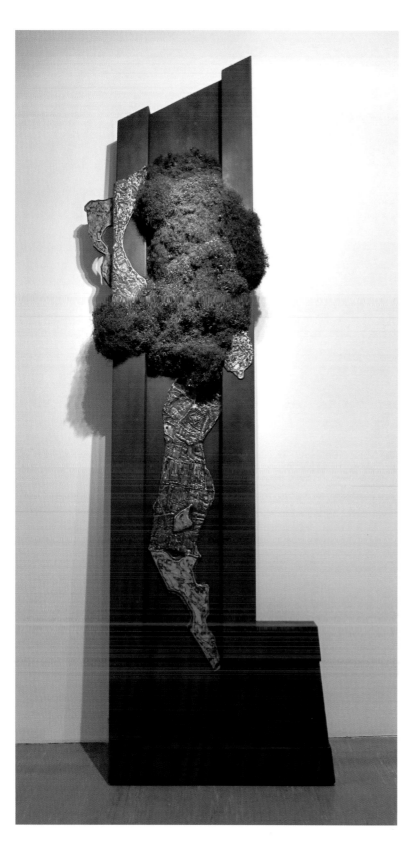

沙特存在主義所強調的「存在先於本質」，是先通過自身的存在去經驗生活，再塑造出自己的本質，讓自己精彩的「存在」，活出存在的意義。存在主義獨特的生命哲學，不但使高燦興不滿足於只當國小或國中教師，而一再進修，甚至近六十歲仍遠赴美國芳邦大學攻讀藝術碩士，回國後，分別任教於東海大學和國立臺灣藝術大學。他不但在鋼鐵創作的藝術生涯上開顯得淋漓盡致，甚至在教學上也把鋼鐵這種新時代的熔焊藝術，對學生毫無保留地傾囊相授。他說：「我絕不留一手。」他耐心教導學生，又不時鼓勵同學動手操作，甚至在他的工作室上課，理論與實務一起進行，受到學生極度的愛戴，學生們常在國內各項美展比賽中以鋼鐵雕塑拔得頭籌。對於藝術創作或教學，高燦興永遠是一位鞠躬盡瘁，死而後已的藝術家。

鋼鐵雕塑與現代藝術之間是否存著不同的表現關

係？高燦興畢生的創作就是在實踐他所說的：「以一種『再造的觀念』去塑造出抽象『非人或物』的造形結構，以便達到精神上的領域，或表現出內在思想及感覺上的特殊比喻。」

高燦興　不鏽之頌　2012
不鏽鋼、鐵
350×120×30cm

▍自由意志，抽象表現主義的自我表達

高燦興這一生在鋼鐵世界中，的確玩得十分盡興，他的前後期風格也不盡然相同，他曾說過能解碼他雕塑的人很少，不過曾是他學生的雕塑工作者胡竣傑在〈鋼鐵雕塑的巨人──回顧高燦興與他的作品〉中談

高燦興　深秋　2005
鐵烤漆　100×60×80cm
（牆上為2004年作品〈素描〉）

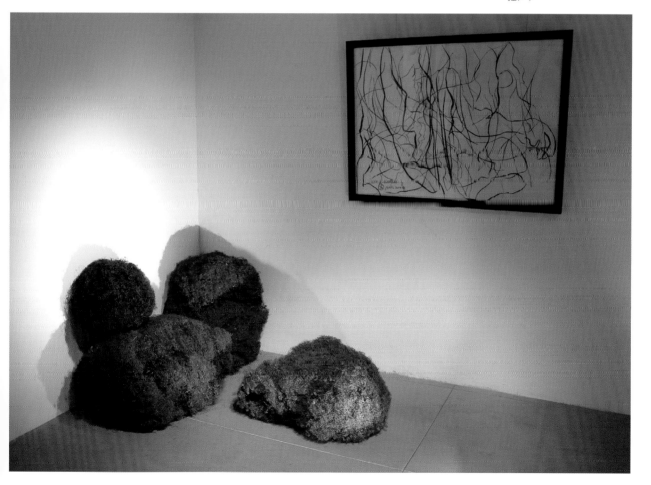

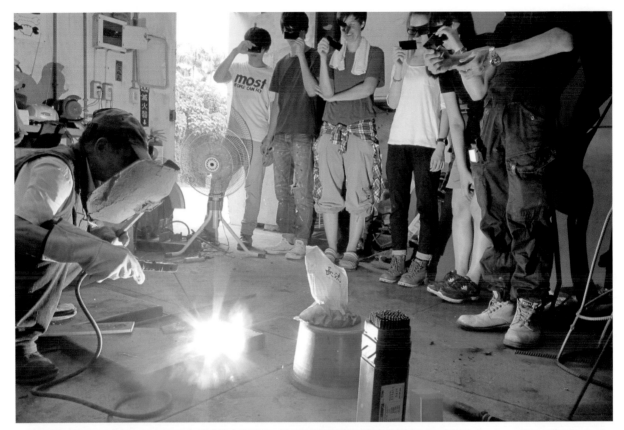

起高老師的雕塑風格時說：「不是簡易的幾何造型，也不是炫目亮麗的漆面或拋光平滑的鏡面；相對的是，有機且開放的抽象表現，繁複的肌理引領了鋼鐵材質的可能，將原本屬於工業範疇的鋼鐵原料，轉化為極具人文氣息的雕塑作品。」

作為一位現代雕塑家，高燦興以鋼鐵為材質，以熔焊為技術，以抽象為依歸，開展出鋼鐵雕塑的多元風貌。他的創作以1991年北美館個展作為分期，早期除了部分寫實風格外，既有幾何抽象的嚴謹構成，又有抽象表現主義的有機奔放造型，甚至也有大型工業鐵板的連續幾何形體組構的低限主義，他總是越界游離，揉合幾何與有機的抽象形式，不單單只定於一式。晚期他比較回歸純粹的雕塑本質，在鋼鐵的焊痕上，精妙塑形，層層堆疊出鋼鐵的「塑」的觸感，也有許多組件構成的「集合藝術」（Assemblage）。

然而美國最具革新性與影響力的抽象表現主義的鋼鐵大家大衛‧史密斯，他既有著非常優美、柔和、抒情有如東方草書粗細不一，聚散開合，靈動有致的鋼鐵線條；又有著十分簡潔，量塊的幾何形體以不規則角度排列構成的鋼鐵雕塑，靜中寓動，對高燦興雕塑風格的塑造，有著若即若離的視覺關係。風格的底定往往與藝術家個人的個性、生活環境、情感、民族或時代有關，高燦興以他充沛的想像力與人文關懷，將當代的生活感知及個人際遇化為創作底蘊，以「焊槍為畫筆」，有如大衛‧史密斯「在空間中作畫」，玩出不同的韻味。高燦興說：「數學談推理，科學講發明，藝術是創作，而且要有自己獨創的性格，

大衛‧史密斯攝於工作室。

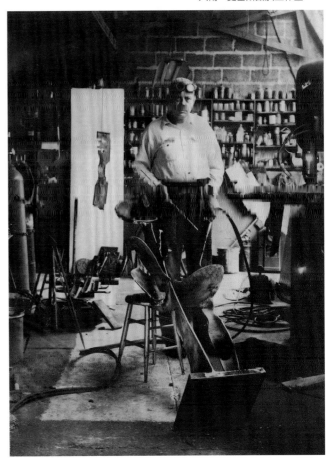

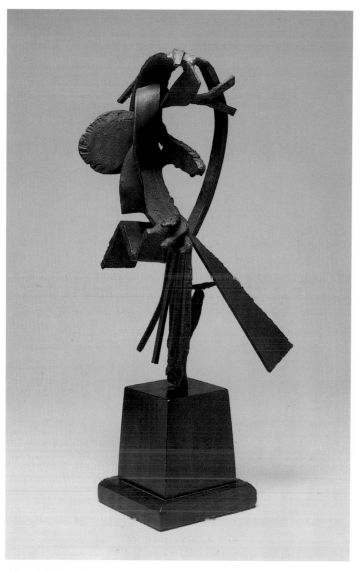

大衛‧史密斯　頭像　1938
上色鐵、木頭檯座
44.3×20.3×17.8cm
（藝術家出版社提供）

[右頁左圖]
高燦興與作品〈綠草奇緣〉，
攝於2013年威尼斯「綠色狂
想曲」展覽現場。

[右頁右圖]
高燦興　生態變異
2005　不鏽鋼、鐵
265×50×48cm

要有別於他人的面貌及風格。」在鋼鐵雕塑中既能塑造出不摧之剛，又能呈現出繞指之柔的高燦興，他說：「我本身也是一直在開創，從最硬、最重一直做到最軟、最輕的作品都有，藝術家是一直在累積，不斷實驗不斷努力，有時成功是很偶然的，但沒有這樣努力絕對無法成功，也無法發現那個偶然。」高燦興的風格就在不斷的精進，無止境的錘鍊，在混血與變異中，走出契合自己的雕塑之路，而成功對他而言絕非偶然。

　　大衛‧史密斯寫於1950年代，當抽象表現主義盛行，他的創作正如日中人時的藝術手記，記錄著他與自己的對話，像是他內在靈魂對自己的提問，曾引燃同為藝術創作者的高燦興深切的反思。其中幾條問題如下：

　　你是否視藝術如生命──睡前最後思索的問題和起床時的第一個視象？

　　藝術家應否對任何人負責，還是只面對自己？

　　你是否明白並接受「自我」為創作的主體，還是努力適應那些非從事藝術工作的思想家們的意見？

　　你怎樣消磨時間：談藝術比創作的時間多？

　　你怎樣應用金錢：先在美術用品上節省？

　　在概念思惟上，你是否朝著成功的方向努力？

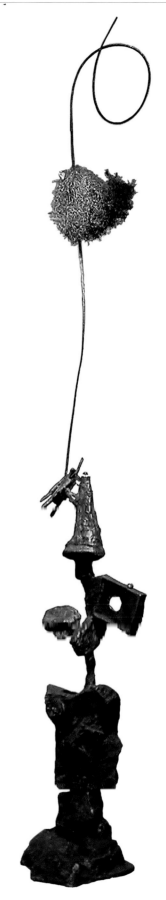

　　這只是四十四個問題中的幾題，是蕭飛所整理出的〈測驗你對藝術之態度〉。高燦興覺得人衛‧史密斯所提出的問題，令他深有同感，並引以為記，時時叩問自己、鞭策自己。

　　抽象表現主義奠基在歐洲現代繪畫的基礎上，從梵谷（Vincent van Gogh, 1853-1890）的表現主義，到康丁斯基（Wassily Kandinsky, 1866-1944）的抽象，或馬諦斯（Henri Matisse, 1869-1954）的色面到米羅（Joan Miro, 1893-1983）的有機造型與充滿夢幻的超現實主義，當它形成美國的國家認同，成為美國與極權、共產國家的「反共」文化政策後，由美國製造的抽象表現主義，隨著1950年代韓戰的爆發，美援進入臺灣，新興的五月、東方畫會都受到這股風潮的吹拂。年輕新銳的藝術家紛紛擎著現代藝術的大旗，狂飆藝壇，形成了時代風潮。

143

　　這種體質上有著歐洲現代主義血統的抽象表現主義，是否也潛藏著法國沙特存在主義的哲思呢？抽象表現主義畫家「為畫而畫」，在帕洛克（Jackson Pollock, 1912-1956）的滴彩或羅斯柯（Mark Rothko, 1903-1970）的大塊色面上，他們無不誠摯地在心理上充分自我表達。羅伯特‧艾得金（Robert Atkins）的〈抽象表現主義〉寫到：「1952年美國藝評家羅塞堡（Harold Rosenberg）發表在《藝術新聞》（Art News）上的極具影響力的文章〈美國行動畫家〉，即以存在主義的理念描述這群抽象表現主義的行動畫家的畫布，如同『一個可以在其中行動的競技場』。」當一個人的行動自由，即是沙特「存在先於本質」自我超越的最佳表現。

　　黃文叡在〈現代藝術中的「美國製造」〉中，認為「沙特與西蒙波娃的存在主義，對美國抽象表現主義繪畫造成不少影響」，他寫道：「唯有忠於自己的選擇，才是存在本質。抽象表現主義畫家所選擇的自由意志，便是忠於自己的表現。而這種對自由意志的選擇，更是『前衛』對抗『傳統』，『民主』對抗『極權』的最佳範例。」當存在主義1960年代風靡於臺灣時，高燦興適巧就讀於國立藝專，受到無比的薰陶與啟發，日後他在雕塑語彙的形塑上，或許抽象表現主義畫家與雕

高燦興　被火紋身的烙記
1998　不鏽鋼
42×28×9.5cm

塑家那種充滿自由意志、自我表達的創作態度，對於高燦興雕塑風格的影響更為深遠吧！

鋼的靈魂，以觸覺感知回歸雕塑本質

作為媒材，鋼鐵表象上只是一個「物」，如何從物中形塑出它的本質，就如賈克梅第從一堆土中不斷削減，掘出存在的本質。

高燦興1991年之後的雕塑有別於先前的結構性作品，而以「鋼鐵的再造」為創作核心，且強調創作時他與媒材之間的親密觸覺，即是他以焊槍為畫筆，開發出一種看似即興塑造，事實上是在瞬間精、狠、準的技藝下，將流淌的金屬熔漿化約成溫潤紋理，讓外在的現象即是本質的存在，似乎他更在乎熔焊的過程。

例如1993年的〈本質〉，那冰硬的不鏽鋼材料在他的焊燒熔接下，既有刻畫的線條，也有一圈圈堆疊的螺旋紋黏附在平滑的表面，自成一件有機抽象，不再再現對象，而是呈現不鏽鋼的本質，即是可以引發觀者觸摸的慾望；再如1994年的〈日中日〉，以漢字「日」的

高燦興　本質　1993
不鏽鋼　13×8.5×7cm

高燦興　日中日　1994
不鏽鋼、鐵
300×188×42cm
國立臺灣美術館典藏
（王庭玫攝）

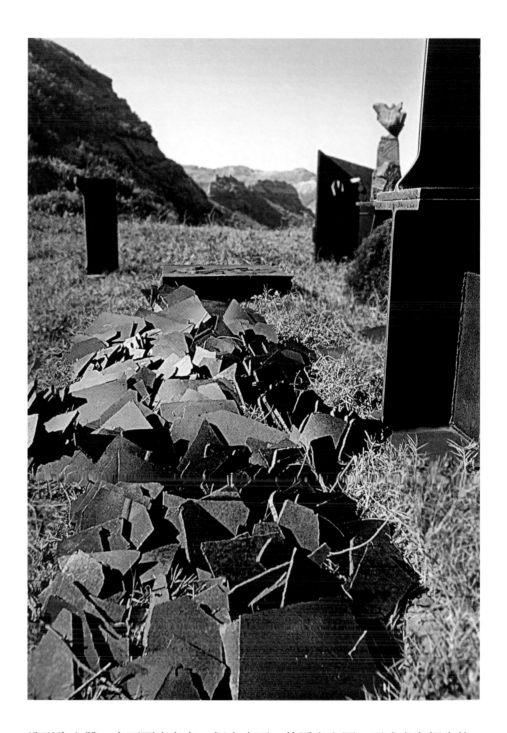

高燦興　山中的故事　2002
鐵　1000×600×230cm

造形為主體，上下兩半各有一個大小不一的透空之圓，形成虛實相生的
幾何空間，再飾以焊痕紋理，高燦興說：「造形是思惟過程的具體化，
空間更代表內在思惟的解剖與透明化。」這件〈日中日〉完整呈現材料
造形與空間的完美結合，是幾何構成中又有著有機的表現。這件大型的

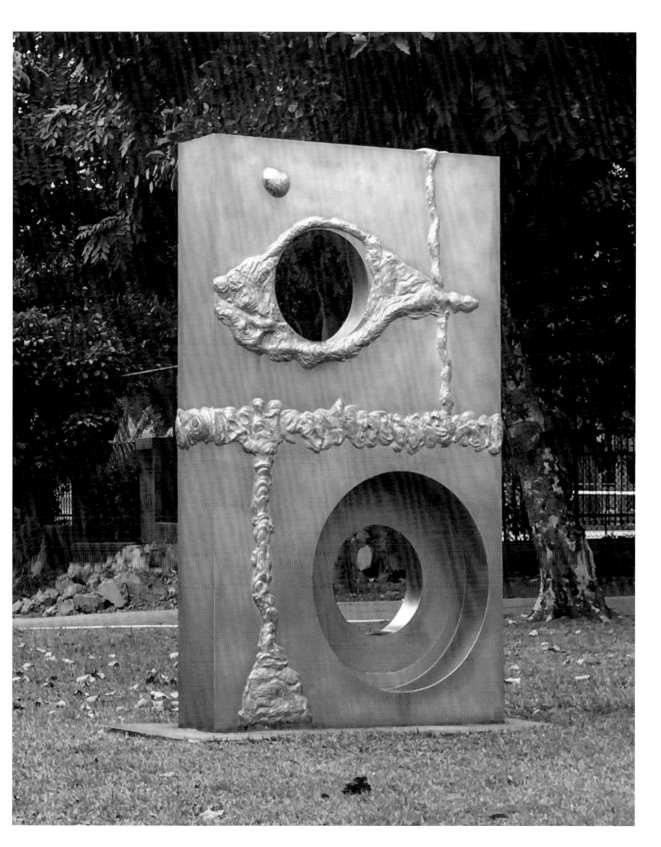

[右頁上圖]
高燦興　有機體　2010
不鏽鋼　25×19×17cm

[右頁下圖]
高燦興　痕　1997　不鏽鋼
16.5×15×13.5cm

戶外作品與善於構築抽象空間的英國雕塑家芭芭拉‧赫普沃斯（Barbara Hepworth, 1903-1975），1963年造型簡潔、幾何圖形的〈方與兩個圓〉的雕塑作品，似有著遙相呼應的親緣關係。這是高燦興以316L不鏽鋼板經切割、焊接、車削又噴砂才完成的抽象雕塑，由於316L不鏽鋼的耐腐蝕性、耐高溫性且具有良好的焊接性，完成的大型雕塑作品更適合於戶外擺置，因而成為國立臺灣美術館園區的戶外雕塑。

又在觀音山下，高燦興把他的鋼鐵雕塑裝置成〈山中的故事〉（P.146），既有平鋪草地上的鐵屑團塊及整排錯落有致的鐵片，又有焊接不鏽鋼的立體抽象雕塑，或站立或躺臥，形構成一個鋼鐵家族的大合唱，唱出新世紀的鋼鐵之聲。

又如〈被火紋身的烙記〉（P.144），高燦興在每一道焊接過程中，都烙下立即性的觸覺痕跡，凹凹凸凸的表面是點、線、面的大集合，雕塑的觸覺性大於視覺性，肌理的渾然天成，卻是藝術家千錘百鍊的火侯功夫。再如〈痕〉、〈有機體〉，是一系列小塊鋼板，以焊槍燒灼的肌理，密合而成的多面塊量體；〈日月同光〉（1994）線條如點描般的細膩筆觸，組構成大幅巨構浮雕。

倘若我們回歸到雕塑本身，去想像做為名雕塑家，高燦興創作時手

高燦興　高原　1993
不鏽鋼　高13.5cm
臺北市立美術館典藏

持焊槍，不斷在鋼鐵的表面肌膚燒出焊痕，一道道烙下紋理，反反覆覆地熔焊，那種無以名狀的肢體重覆動作，是其他鋼鐵雕塑家所少有的觸感能力。高燦興這種比技術更自由，所形塑出的鋼鐵雕塑觸感，是他對雕塑的終極關懷。

他賦予材質新的觸感，使作品的形式就是內容，既是表象又是本質；他手下的雕塑具藏著可觸碰的可親性，意味著人與材質的親密連結，連結出人與物之間的和諧存在。朵納·庫斯比（Donald Kuspit, 1935-）在〈以材質為雕塑的隱喻〉中提到：「好的雕塑不會捨棄觸覺感知，反而會更有力地去強調它，甚至在我們面前彰顯出來，使我們不由自主地被吸捲進去。」他並指出在雕塑上「觸覺感知是所有知覺的根基，是一種莊嚴的超結構。」

觸覺是身體產生意識的開始，與用眼睛看的視覺不同，觸摸時我們會確確實實地感覺自己的身體與外物的實質

高燦興　日月同光（浮雕）
1991　不鏽鋼烤漆
180×500cm
兆豐國際商銀總行典藏

接觸，因而觸摸高燦興的雕塑紋理，是喚醒我們的感知細胞，與只停留在思想的抽象認知層面，迥然相異。當我們以意識去感覺、去經驗，不帶思想慾求的看，不帶頭腦的觸摸，回到雕塑本身的觸感，這種回返的過程，似乎與現象學家胡塞爾（Edmund Husserl）的經典名言：「回到事物的本身。」有著異曲同工之妙。西方的現象學強調以知覺感知取代邏輯分析，尤其梅洛龐蒂（Maurice Merleau-Ponty）的身體現象學，更重視返回原初的知覺現象，從知覺自己的身體開始。高燦興以觸覺的感知經驗，開展出的鋼鐵雕塑，正是把他早年關注的存在哲學的創作，蛻變為遊戲性、感性的詩性創作。這種以觸覺為創作主體，無疑是他晚年對鋼鐵雕塑的新體驗。

高燦興與作品〈日月同光〉。

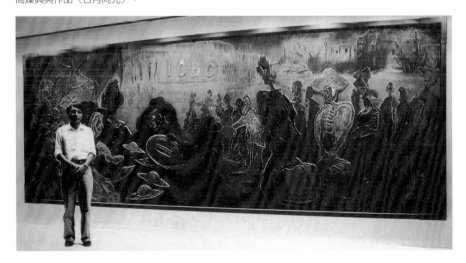

高燦興在國立藝專的雕塑教育養成後，魏出學院的路線，獨闢蹊徑，發展出個人獨具的鋼鐵雕塑。他的作品不是以工業製造的幾何造型鋼材為材質，交由工廠切割後再組合、

排列，形成不含個人情感，既簡約又絕對的低限主義雕塑，也不像陳庭詩以撿拾鋼鐵廢棄物或既成物，焊接、拼組成的抽象雕塑；更不像楊英風以展現不鏽鋼光滑亮面，融合藝術與生活為一體的景觀雕塑。

高燦興選擇須親自操刀，使用原生鋼鐵素材，尤其是永遠穩定，低碳又耐腐蝕的特殊型鋼316L鋼材作為不斷創新的鋼鐵雕塑之路。他殫思竭慮地在鋼鐵天地中創發出雕塑藝術的無限可能性，舉凡角鋼、鋼管、鋼索等各類鋼材他無所不用，焊接技法他也無所不精，由「匠」到「藝」的雕塑歷程，透露著他內在的生命能量與堅強的意志力，不但表現在他日益精進

高燦興的創作賦予鋼鐵新的觸感，追求作品可觸碰的可親性。

的藝術上，更表現在他罹患腦癌瀕臨死亡之際，克服肉體癌痛的莫逆挑戰，是尼采所宣稱的藝術家屬於「更強壯的種族」，是所有存有中最卓越的生命。

無私寡欲的高燦興，不斷以「超我」、「神性」等主題，探索人性，終究所得是貪婪人性戰勝失落的神性，如〈獸性、人性、消失的神性〉(P.154)一作。雖然世人普遍在獸性、人性的私慾中佔有、操控，無私的神性早已被揮霍殆盡，蕩然無存，神性似乎是他生命中念茲在茲關懷的課題。

如果神性是一種不斷提升自我，回到自己存在的本質，不受外在世界的沾黏，跳脫獸性、人性的擺布，讓自己的能量飽滿，創造力滿溢。高燦興終其一生的創作，無非就是在自己的雕塑工廠中，一步一腳印地實踐神性的圓滿？

在尼采的眼中，超人是在一個時代中，體現他自己潛能發揮的歷程。因而尼采以一把鐵鎚自比他的哲學，在鐵鎚下將超人的影像錘鍊而出。

高燦興是否正是在自己手持的那把鐵鎚下，經歷尼采所說的「精神三變」的轉化歷程，由堅忍負重的駱駝到奮力邁進的獅子，再到重賦生命的嬰兒，不斷敲擊出自我超越的生命意志？

一位藝術家的成熟，絕不僅僅是作品的引人入勝而已，他生命的成熟度才真正醞釀出作品的豐美。如果他的藝術充滿生命圓融的光輝，宛如散發一種神性的光照，那必定是他不斷超越的生活歷練與生命意識的總體呈現。高燦興說：「雕塑的創作不單是形式內容或媒材的考量，最重要的就是態度的問題。」在這條艱辛的鋼鐵雕塑路上，高燦興創作不輟的動力，全憑他對鋼鐵一生一世的熱愛，將鋼鐵雕塑所獨具的現代感開掘而出，打磨出藝術的純度。

高燦興早年的雕塑所透顯的生命焦慮，包括他的生活困境，或對教育、政治、生態環境的關注，預示一種存在的不確定性，他把工廠當戰場，將自己的生命視為致命的實驗場域，奮戰不懈，成就了早期重思辨性、理性陽剛般的鋼鐵架構，形塑出幾何構成與抽象表現主義兼容並蓄的雕塑風貌。1991年後，在焊槍與鋼鐵的親密對話、撫觸中，他以敞開的心，對經驗保持開放，重新感知雕塑的本質，一種以觸感堆疊出的陰柔、詩意的抒情抽象，化為他雕塑的感覺基調，那是回歸人存在的本質，一種態度，一種心靈的向度不斷超昇的生命進境。

[左圖]
高燦興　作品　2010
不鏽鋼　18×18×9.5cm

[中圖]
高燦興　螺紋　2011
不鏽鋼　26×13.8×8cm

[右圖]
高燦興　新痕　2011
不鏽鋼　45×20×18cm

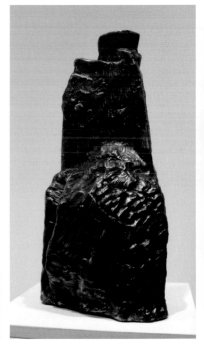

高燦興　待續　2014
綜合媒材　81×87cm

　　高燦興2011年在一段《告白》影片中說：「在工廠裡，很少人打擾我，我每天都在做，如果我這樣止汗，就是藝術家的止汗，那我真是過癮。」的確，高燦興內在那一炬創作的靈光，與外在熔焊鋼鐵的閃亮焰火，合而為一，在光與熱的邂逅裡，他果真玩出一世的興味，一生的過癮。

　　高燦興說：「我的雕塑很少有人能完全理解。」又說：「作品較不易被大眾理解，這是因為雕塑家往前進了一大步，而觀眾跟不上，同時這條艱難之路也少有人行。」而高燦興的作品是否有人收藏，他也不以為意，但是他就是夯然陶醉在如此的勞動與創作的過程中，他說：「如果我的作品落到你家，有人看到了，說你收藏它很有眼光——我的作品能榮耀收藏者，這樣就夠了。」尼采曾指出，超人在不斷奮進中提升自己，不為他人所役，也不為市場價值所奴。高燦興的雕塑不一定有市場價值，然而他作品的收藏家大都

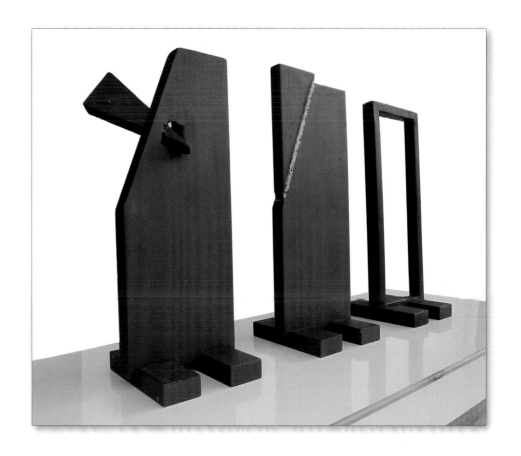

高燦興
獸性、人性、消失的神性
2014　鐵
41×16.2×16cm
43.8×15.5×15.5cm
42.3×16×16cm
臺灣創價學會典藏

是美術館，是學術性甚於市場性，美術史學者蕭瓊瑞指出，高燦興的創作是「一種物性與心性的永恆對話，鐵漢柔情的精神史詩。」他的好朋友雕塑家許和義認為，高燦興對臺灣的雕塑貢獻良多，他說：「他的鋼鐵雕塑，有那麼多面向、層次，鋼板有它的難度，必須非常專業才能做出如此的成績，他著實豐富了鋼鐵雕塑的內容。」

許和義所言極是，尤其高燦興對鋼鐵運用在雕塑上的開拓與深度發展上，的確不同凡響。高燦興曾在一篇〈現代雕塑是思想觀念與媒體技術的完整搭配〉上寫道：「鋼鐵在雕塑上的運用，也不應只限於不鏽鋼的磨光打亮。不鏽鋼板經過噴砂處理之後，將成為本色『灰色』。若經過電解，更會產生明亮度的不同等級。不鏽鋼也可經由高週波爐的高溫熔化來鑄造雕塑品。而一般易生鏽的軟鋼，經過除鏽、鍍鋅或烤漆處理後也不會失去鋼鐵的本性，又可防止腐蝕與毀損。至於鋼鐵的切割與焊接，除了徒手使用的氧乙炔之外，也可經由機器操縱並配合電眼掃描的方法，既準確又方

便。其他更有數不盡的鋼鐵處理工具及機器。」高燦興本著「再造觀念」將鋼鐵的屬性運用各種工業機具、機械設備以及熟練的操作技術，進行極致的開發，無論在造形、量塊、觸感或空間構成上，都形成個人鮮明的鋼鐵藝術風格。且高燦興又從臺灣本土走入國際雕塑藝壇，成為以現代鋼鐵雕塑在國際發光的少數藝術家之一，在臺灣雕塑史上誠然有他應有的定位。

形容高燦興是一位極盡一生為金屬創作燃燒的修行者的臺灣藝術大學雕塑系教授宋璽德認為，在臺灣本土尚未有完整的金屬創作基底與論述的時代中，高燦興展現了第一代開疆闢土的金屬雕塑家的執著與努力。他更在〈以高燦興的創作脈絡觀本土雕塑的發展〉中指出：「高燦興的創作內容具有其歷史的意涵。對照在地的金屬雕塑發展時，可以在他的作品中發現，以物件概念轉換到環境概念的思惟之外，極力朝向以材質為主的內涵與創作的價值觀，確實在前輩雕塑家中獨樹一格。」相信高燦興一生為鋼鐵雕塑所開展出的諸多面向，將成為後進者的取法之路，為臺灣鋼鐵雕塑再創新局。

高燦興正是把自己當成一件藝術品，以手感實作，永無止境地鍛鍊雕塑，他曾經語重心長地告訴他最親近的大吳：「在別人的一生中有家庭，有太太，有小孩，我都沒有。我全副的精神都用在藝術創作上，如果我有一點成就，大家都應該給我鼓鼓掌。」

的確，這位「大音希聲」的藝術家，一生過著純樸、簡單的生活，創作態度絕對又真實，活在他

忠於自己的獨特鋼鐵世界中，確實值得社會大眾為他鼓掌喝采。如今他七十三歲的軀體雖然倒下，但他的雕塑猶如余光中〈西螺大橋〉詩中的末二句：

　　矗立著，龐大的沉默

　　醒著，鋼的靈魂

高燦興落籍在藝術的國度，如禪院僧人，只管打坐，他只是盡一個修道者的虔敬之心，不為時潮寵幸，不為取悅他人，把青春、夢想、孤獨都獻給藝術，即使死亡，也倒在自己的個展裡，一如他所說的：「藝術家是個不斷研究與學習的人，不是個夢想成名或激情狂想的人。」他把自身當煉爐，越煉越純粹，在烈焰中淬鍊出質樸的鋒芒，雖是緘默的光輝，卻是臺灣鋼鐵雕塑的先鋒人物之一。前臺灣藝術大學校長黃光男指出：「高燦興以自身文化傳承為基調，加入社會發展、環境需要為經緯，交織在時空的光點上，並且廣納國際資訊，開拓新境界，成為東方美學的詮釋。」並認為他以「極為精確的技術品質，呈現了雕塑的藝術本質。」一位藝術家的創作根源來自自身的歷史文化傳承，也來自國際藝術的思潮衝擊，在縱橫交錯的歷史視域中，能夠將之轉化為自身的創作風格，才是出類拔萃的藝術家。這位以藝術為家，身上布滿千錘百鍊、黃光男稱為「被火紋身的烙記」的高燦興，他的鋼鐵雕塑所凝聚的歷史重量，已為臺灣的雕塑史敲出重重的一擊，將持續震盪往後世代的心靈。

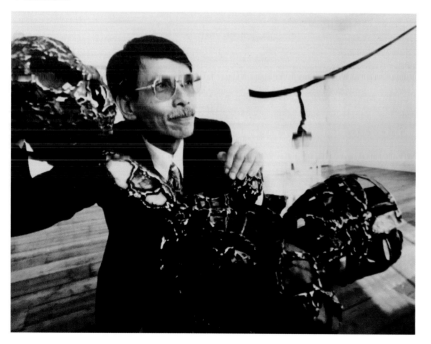
高燦興與作品，攝於1997年愛爾蘭喬艾斯中心展覽現場。

高燦興生平年表

1945　· 一歲。出生於臺北市重慶南路，父親高墀和，母親高陳扁，家裡經營明興五金號。父親與叔父皆為手藝
　　　　一流的打鐵匠師。

1949　· 五歲。母親罹病去世，父親續絃，娶林阿藝為妻。

1958　· 十四歲。自臺北市西門國小畢業。

1960　· 十六歲。就讀於臺灣省立臺北師範學校（今國立臺北教育大學）普通師範科。

1963　· 十九歲。自臺灣省立臺北師範專科學校畢業，任教於新莊國泰國民小學。

1966　· 二十二歲。就讀於國立臺灣藝術專科學校美術科雕塑組，課餘喜愛閱讀存在主義書籍，並獲選為足球校隊。

1970-1971　二十六歲。參加中華民國雕塑學會全國第1、第2屆雕塑展。

1971　· 二十七歲。任教於臺北市立雙園國民中學，直至1979年。

1972　· 二十八歲。於臺北市精工舍畫廊舉行首次個展，作品由具象轉為鋼鐵焊接的抽象雕塑，楊英風蒞臨參觀，
　　　　予以勉勵。

1973　· 二十九歲。與雙園國中同事李哲洋相交甚篤，受他鼓勵白天教書，晚上到補習班進修英、日文，並連續三
　　　　年參加臺北「方井美展」。

1974　· 三十歲。於臺北哥雅畫廊舉行「雕塑家的水彩畫」。

1979　· 三十五歲。辭去教職，執意以雕塑創作為依歸，不獲父親及家人諒解。

1980　· 三十六歲。於臺北市泰北高中任教一年。

1982　· 三十八歲。於新北市三重東海高中擔任兼任教師，直至1986年。

1984　· 四十歲。參加臺北市立美術館「國內藝術家聯展」。

1986　· 四十二歲。參加臺北國立歷史博物館「第三代雕塑展」。
　　　· 三弟高燦隆去世，留學西班牙之夢破滅，接下五股全福公司為個人工作室，埋首鋼鐵堆中，探索鋼鐵雕塑新造型。

1988　· 四十四歲。創作〈淒美的一頁〉紀念兄弟情深、共患難之情。

1991　· 四十七歲。「高燦興雕塑個展」於臺北市立美術館舉行。

1992　· 四十八歲。參加紐約藝文中心「當代臺灣雕塑展」。

1993　· 四十九歲。首次參加第2屆德國卡茲考國際雕塑工作營，在當地創作〈君子風度〉，以藝會通。
　　　· 參加於日本福岡與韓國釜山舉行的「日本亞細亞現代雕刻會展」。
　　　· 參加臺北市立美術館聯展「臺灣美術新風貌（1945-1993）」、「探討臺灣現代雕塑——雕塑媒材與造型的對話」。

1994　· 五十歲。參加第3屆德國卡茲考國際雕塑工作營。
　　　· 兆豐國際商業銀行總行典藏作品〈日月同光〉；臺北市立美術館典藏〈我心深處〉等八件作品。

1995　· 五十一歲。參加奧地利葛拉茲（Graz）國家雕塑研習營。
　　　· 作品〈日中日〉獲國立臺灣美術館典藏，作品立於美術館園區內的戶外雕塑。

1996　· 五十二歲。參加第14屆「全國美展」以及於臺北帝門藝術中心舉行的「黑色會」展。
　　　· 個展「無言的小草」於臺北縣立文化中心，「無言」於臺北仁愛路福華沙龍。
　　　· 高雄市立美術館典藏作品〈臺灣海峽〉、高雄福華飯店典藏作品〈臺灣海峽NO.2〉。

1997　· 五十三歲。應邀前往愛爾蘭都柏林喬艾思中心舉行個展「臺灣之美」，首次海外出擊，博得友邦讚譽，並
　　　　捐贈〈臺灣〉及〈地丹〉兩件作品。

1998　· 五十四歲。參加第7屆德國卡茲考國際雕塑工作營，於工作營現場創作〈我飛翔於朋友的家鄉〉，並應邀
　　　　於卡茲考雕塑公園內的「藝術與文化的糧倉」舉行個展。
　　　· 參加高雄市立美術館「鉅塑臨風——國際雕塑鉅作戶外展」、國立成功大學「世紀黎明——國立成功大
　　　　學校園雕塑大展」。

1999　· 五十五歲。參加日本福岡第6屆「日本亞細亞現代雕刻會展」。
　　　· 應邀於國立清華大學藝術中心舉行個展「狼」，清華大學並典藏其同名作品〈狼〉。
　　　· 參加第15屆「全國美展」、臺中中正紀念堂「飛躍九九——全國雕塑大展」、臺北市立美術館聯展「歷史
　　　　現場與圖像——見證、反思、再生」，以及高雄市立美術館「亞洲當代雕塑——日本、韓國、臺灣」展。
　　　· 於臺北漢雅軒舉行雙人聯展「鐵、石新場」。
　　　· 國立高雄餐旅學院典藏作品〈橫躺與站立〉。

2000　· 五十六歲。獲第23屆吳三連獎（雕塑組），獲獎後對鋼鐵雕塑的傳承，更具使命感。
　　　· 受聘為國立清華大學第一任駐校藝術家，開班講授「雕塑的語言」。

2000	・接受委託創作行政院公務人力發展中心的公共藝術〈卓越與親民〉。
	・參加「亞細亞現代雕塑會──日本、臺灣、韓國」、「美的流傳：1999-2000中國、香港、臺灣三地袖珍雕塑展」。
	・「深耕」系列展於臺北鳳甲美術館，鳳甲美術館並典藏作品〈神性〉。
2001	・五十七歲。參加第10屆德國卡茲考國際雕塑工作營，實地創作〈飛翔於藍天〉。
	・接受委託創作國道三號（福爾摩沙高速公路）後續雲嘉段中埔交流道公共藝術〈繼往開來──中埔情〉，以及臺北市立內湖高中公共藝術〈成長與教育〉。
	・「思惟與創作」展於桃園中正國際機場候機室。
2002	・五十八歲。獲臺北西區扶輪社藝術工作類職業成就獎。
	・應邀於國立中央大學藝文中心舉行個展「鋼鐵雕塑的DNA」。
	・參加第16屆「全國美展」，高雄國際鋼雕節戶外創作營，以及國立歷史博物館「國際袖珍雕塑展」。
2003	・五十九歲。於新光三越舉行個展「鋼鐵雕塑與金屬彩粧的神祕對話」。
	・參加日本福岡「亞細亞現代雕刻會國際交流展」、花蓮國際石雕藝術季「國際名家雕塑邀請展」、長流美術館「時間的刻度──臺灣美術戰後五十年作品展」。
	・就讀美國密蘇里芳邦大學（Fontbonne University），次年獲藝術碩士。
2004	・六十歲。擔任東海大學美術系所兼任教師，直至2013年。
	・參加靜宜大學「風中之姿──校園景觀雕塑」聯展、臺北市立美術館「立異──90年代臺灣美術展」、高雄市立美術館「2004國際鋼雕藝術節：鋼雕名家特展」。
2005	・六十一歲。應邀於臺北天母也趣藝廊舉行個展「野趣」。
	・參加關渡美術館聯展「關渡英雄誌──臺灣現代美術大展」、臺北市立美術館「線形書寫」典藏專題展、臺北大趨勢畫廊「天地原道──臺灣抽象雕塑評選」。
	・應聘任教於國立臺灣藝術大學雕塑系（所），至2010年。
2006	・六十二歲。參加國立臺灣藝術大學「雕塑系教授」聯展、2006年「臺北國際藝術博覽會」，以及於華山藝文中心舉行之亞細亞現代雕刻家協會「臺、日、韓交流展」。
2007	・六十三歲。參加臺北市立美術館「心智空間衍繹」聯展、日本福岡亞細亞美術館之亞細亞雕刻會「國際交流展」。
	・腦部罹患惡性腫瘤，進行化療及放射性治療。
2008	・六十四歲。參加於國立歷史博物館舉行之吳三連獎藝術成就展「藝象臺灣」。
	・於臺北也趣藝廊舉行「1 1/2 體：高燦興師生雕塑聯展」。
	・於清華大學科管院（臺積館）舉行「我心深處」高燦興雕塑展。
	・高雄市立美術館典藏〈飛奔〉、〈鹿〉、〈野趣〉等十三件作品。

▌參考資料

- A. M. Hammacher, Modern Sculpture. New York, Harry N. Abrams, 1988.
- Karen Wilkin, David Smith. New York, Cross River Press, 1984.
- Anna Moszynska著，黃麗娟譯，《抽象藝術》，臺北：遠流，1999。
- Albert Soesman著，呂理瑒譯，《十二感官》，臺北：琉璃光，2011。
- Solange Auzias de Turenne（戴居漢），〈有關「雕塑之野」在臺北〉，《雕塑之野：臺北二十世紀戶外雕塑展》，臺北：臺北市立美術館，1998。
- 石朝穎，〈誰聽見我苦悶的心跳聲──存在的焦慮與現象的還原〉，臺北：水瓶世紀，1998。
- 石瑞仁，〈從虔謐自律中釋出一份瀟灑自然之情──談高燦興的雕塑〉，《高燦興雕塑專輯》，臺北縣：臺北縣立文化中心，1996。
- 史作檉，《雕刻靈魂的賈克柏第》，臺北：典藏藝術家庭，2011。
- 考夫曼編著，陳鼓應、孟祥森、劉崎譯，《存在主義哲學》，臺北：臺灣商務印書館，1974。
- 宋璽德，〈以「高燦興的創作」觀其工金屬雕塑的發展〉《現代美術》104期，2017.03，頁30-35。
- 李美蓉，〈從媒材表現形式──論臺灣雕塑現象〉，《探討臺灣現代雕塑──雕塑媒材與造型的對話》，臺北：臺北市立美術館，1993。
- 胡竣傑，〈鋼鐵雕塑的巨人──回顧高燦興與他的作品〉，《現代美術》，185期，2017.07，頁36-45。
- 施慧美，〈臺藝大校園雕塑藝術作品介紹之二：光復後推動臺灣現代雕塑的先鋒──郭清治（1939-）、何恆雄（1942-）〉，《雕塑研究》，15期，2016.03，頁135-148。
- 侯作珍，〈存在的困境與反抗：戰後臺灣存在主義文學探析〉，《臺灣文學評論》，第8卷2期，2008.04，頁131-148。
- 祝祥，〈高燦興從寫實到抽象之間雕塑展〉，《中華日報》，1983.5.8。
- 高宣揚，《存在主義》，臺北：遠流，1993。
- 高燦興，〈日本現代雕刻現況〉，《現代美術》，27期，1989.12，頁21-24。
- 高燦興，〈熔接鋼鐵的現代雕塑〉，《現代美術》，35期，1991.05，頁50-56。
- 高燦興，〈歐洲花園（奧地利）的雕塑藝術〉，《現代美術》，39期，1991.12，頁37-46。
- 高燦興，〈迎親修護記〉，《現代美術》，43期，1992.08，頁62-73。
- 高燦興，〈創作於波羅的海岸邊的青草曠野裡──卡茲考工作營記趣〉，《現代美術》，50期，1993.10，頁86-93。
- 高燦興，〈與經濟奇蹟同步並進的現代藝術殿堂〉，《現代美術》，51期，1993.12，頁11-16。
- 高燦興，〈遙望黃土水──從釋迦出山的鑄造談起〉，《現代美術》，75期，1997.12，頁21-25。
- 高燦興，〈看雕塑之野──談二次戰後抽象雕塑的活力〉，《現代美術》，82期，1999.02，頁7-12。
- 高燦興，〈有朋自遠方來，藝術村裡相知相惜〉，《藝術進駐‧九九峰》，臺北：文建會，1999年，頁68-69。
- 高燦興，〈大不列顛的現代雕塑展〉，《現代美術》，95期，2001.04，頁15-23。

2009	· 六十五歲。參加韓國光州市立美術館「境界——國際邀請展」。
	· 參加朱銘美術館「2009材質物語——不鏽鋼」聯展、馬祖民俗文物館「臺灣雕塑系譜建構展」、2009年「臺北國際藝術博覽會」、臺北鳳甲美術館「藝有所思——鳳甲美術館當代藝術藏品展」。
	· 國立清華大學典藏1996年作品〈神性〉。
2010	· 六十六歲。獲文建會第10屆文馨獎「金獎」。
	· 參加2010年「臺北國際藝術博覽會」及於國父紀念館中山國家畫廊舉行之「臺藝大·跨世紀薪傳——教授創作展」。
2011	· 六十七歲。 應邀參加第18屆德國卡茲考國際雕塑工作營，於當地創作〈飛奔〉，共有五件戶外雕塑作品被典藏，立於大地曠野上。
	· 於臺北也趣藝廊舉行個展「告白：高燦興雕塑展」。
	· 參加「金門鋼雕節戶外創作營及室內雕塑展」、臺中市港區藝術中心「百年樹人——臺中美術系所師生聯展」。
	· 國立清華大學臺積館典藏作品〈鹿（路）No.2〉。
2012	· 六十八歲。應邀參加臺北市立美術館「非形之形——臺灣抽象藝術」聯展。
2013	· 六十九歲。應邀參加第55屆威尼斯國際雙年展平行展「綠色狂想曲」，於威尼斯慈悲聖母院展出。
	· 應邀參加威尼斯麗都島（venice lido）「國際戶外雕塑展」。
2014	· 七十歲。於臺北新畫廊舉行個展「隨心所欲——高燦興雕塑個展」。
	· 作品〈獸性、人性、神性〉於高雄市立美術館「典藏奇遇記——異想天開詩與樂」展出。
2015	· 七十一歲。參加基隆文化中心「鳳甲奇藝——基隆當代藝術展」、臺北市政府「在地藝術家的新與生」聯展。
	· 三月開始，應臺灣創價學會邀請，舉行「被火紋身的烙記——高燦興雕塑巡迴個展」於秀水、安南、臺中、臺北及桃園藝文中心展出，並典藏作品〈超我〉、〈獸性、人性、消失的神性〉。
2016	· 七十二歲。10月第二次發病，開始接受化療與放射性治療。
2017	· 七十三歲。「焊藝詩情——高燦興回顧展」於臺北市立美術館展出，3月25日開幕後十天，4月4日因脊消癌導致敗血症，逝世於臺北。
2018	· 《家庭美術館——美術家傳記叢書——鐵焊·超越·高燦興》出版。

▋感謝：本書承蒙吳月娥小姐授權圖片，以及黃光男、許和義、高義雄、奚淞、陳恰昌、葉威宏、高燦鴻、張淑薫、《藝術家》出版社等提供圖版及相關資料，特此致謝。

· 高燦興，〈從一名雕塑工作者的視點看公眾雕塑的一些問題〉，《公眾藝術國際學術研討會論文集》，高雄：高雄市立美術館，1996，頁98-119。
· 高燦興，〈二十世紀現代雕塑的問題與展望〉，《新塑原角——國際雕塑新作戶外展》，高雄：高雄市立美術館，1998。
· 高燦興，〈在構的形之：直行·序幕的雕進〉，《創世紀》亞洲六學現代傳美術館開館專冊，臺中：亞洲現代美術館，2010，頁101-120。
· 峰村敏明著，蘇守政譯，〈神學與修辭學——從7、80年代日本雕刻活動的淵源〉，《現代美術》35期，1991，頁43。
· 許啟忠，〈用心若鏡：在「公共藝術」中追求深層的人文精神〉，《現代美術》，184期，2017.03，頁66-71。
· 杜大賜，《二次大戰下的臺北大空襲》，臺北：臺北市文化局，2007。
· 陳志誠，《二十世紀臺灣雕塑史綱要》，臺中：國立臺灣美術館，2007。
· 陳鼓應，《悲劇哲學家·尼采》，臺北：臺灣商務印書館，1999。
· 陳鼓應編，《存在主義》，臺北：臺灣商務印書館，1999。
· 苗米田，〈緘默的光輝——高燦興雕塑的現代性〉，《高燦興的雕塑：現代鋼鐵雕塑》，臺北：臺北市立美術館，1991.07。
· 苗米田，〈藝術家的家·喜舞大60周年慶〉，《聯合報》，副刊，2015.10.30。
· 黃光男，〈撥雲尋古道，倚樹聽流泉——為高燦興教授雕塑回顧展而寫〉，《現代美術》，184期，2017.03，頁55-65。
· 黃茜芳，〈虔謹自持——高燦興〉，《典藏藝術》，55期，1997.04，頁231-244。
· 曾麗麗，〈怎麼我離不開這鐵打的柔情〉，《自立晚報》，1991.6.30。
· 葉金燦等，〈此在的存在：以存在主義探討艾賈·席勒的自畫像創作〉，《國際藝術教育學刊》，第5卷1期，2007.07，頁161-179。
· 葉新雲，〈委瑣時代的大人之學〉，《當代》，156期，2008.10。
· 廖炳惠，〈公共文化之式微〉，《臺灣與世界文學的匯流》，臺北：聯合文學，2006，頁328。
· 臺灣音樂群像資料庫，http://musiciantw.ncfta.gov.tw/list.aspx?p=M136&c=&t=1。
· 編輯部，〈人物專訪——高燦興老師〉，《雕塑系刊》，新北：國立臺灣藝術大學。
· 蔡美麗，〈以「美」顛覆虛無〉，《當代》，148期，頁104-120，1999.12。
· 鄭金川，〈梅洛·龐蒂：論身體與空間性〉，《當代》，35期，1989.03，頁35-44。
· 鄭惠美，〈與鋼鐵一生一世，與雕塑一往情深——高燦興〉，《臺灣名家美術100·雕塑·高燦興》，新北：香柏樹文化科技，2009。
· 鄭芳和，〈訪談紀錄——黃光男、許和義、吳月娥、奚淞、高義雄〉，未刊稿，2018。
· 蕭紫茵，〈高燦興：在鋼鐵中創造柔軟心靈的雕刻家〉，《人本教育札記》，261期，2011，頁58-63。
· 蕭瓊瑞，《臺灣近代雕塑史》，臺北：藝術家出版社，2017。
· 蕭瓊瑞，〈物性與心性的對語——高燦興的鋼鐵柔情〉，《焊藝詩情》，臺北：臺北市立美術館，2018，頁10-17。
· 謝政論、松岡正子、廖炳惠、黃英哲等，《何謂「戰後」：亞洲的「1945」年及其之後》，臺北：允晨文化，2015。

家庭美術館／美術家傳記叢書

鐵焊・超越・高燦興

鄭芳和／著

國立台灣美術館 策劃　　**藝術家** 執行

發 行 人	陳昭榮
出 版 者	國立臺灣美術館
地　　址	403 臺中市西區五權西路一段 2 號
電　　話	（04）2372-3552
網　　址	www.ntmofa.gov.tw
策　　劃	林明賢、何政廣
審查委員	蕭瓊瑞、廖新田、謝東山、白適銘、廖仁義
	陳瑞文、黃冬富、賴明珠、顏娟英、林素幸
	石瑞仁、林保堯、楊永源、潘小雪
執　　行	林振莖
編輯製作	藝術家出版社
	臺北市金山南路（藝術家路）二段 165 號 6 樓
	電話：（02）2388-6715・2388-6716
	傳真：（02）2396-5708
編輯顧問	王秀雄、謝里法、黃光男、林柏亭、蕭瓊瑞
總 編 輯	何政廣
編務總監	王庭玫
數位後製總監	陳奕愷
數位後製執行	陳全明
文圖編採	洪婉馨、朱珮儀、蔣嘉惠
美術編輯	王孝媺、吳心如、廖婉君、郭秀佩、張娟如、柯美麗
行銷總監	黃淑瑛
行政經理	陳慧蘭
企劃專員	徐曼淳、朱惠慈、裴玳諼

總 經 銷	時報文化出版企業股份有限公司
倉　　庫	桃園市龜山區萬壽路二段 351 號
電　　話	（02）2306-6842

南部區域代理	臺南市西門路一段 223 巷 10 弄 26 號
	電話：（06）261-7268
	傳真：（06）263-7698
製版印刷	欣佑彩色製版印刷股份有限公司
裝　　訂	聿成裝訂股份有限公司
電子出版團隊	圓滿數位科技有限公司

初　　版	2018 年 10 月
定　　價	新臺幣 600 元

統一編號 GPN　1010701477
ISBN　978-986-05-6719-9

法律顧問　蕭雄淋
版權所有，未經許可禁止翻印或轉載
行政院新聞局出版事業登記證局版臺業字第 1749 號

國家圖書館出版品預行編目資料

鐵焊・超越・高燦興／鄭芳和 著
-- 初版 -- 臺中市：國立臺灣美術館，2018.10
160面：19×26公分 （家庭美術館）

ISBN　978-986-05-6719-9　（平裝）

1.高燦興　　2.雕塑家　　3.臺灣傳記

930.9933　　　　　　　　　107015036